"十四五"职业教育国家规划教材
（中等职业学校公共基础课程教材）

音乐鉴赏与实践

余丹红 ◎ 主编

华东师范大学出版社
·上海·

图书在版编目（CIP）数据

艺术. 音乐鉴赏与实践 / 余丹红主编. -- 上海：华东师范大学出版社, 2021
ISBN 978-7-5760-1764-9

Ⅰ.①艺… Ⅱ.①余… Ⅲ.①品鉴－世界－教材②音乐欣赏－世界－教材 Ⅳ.①J051②J605.1

中国版本图书馆 CIP 数据核字(2021)第 089993 号

艺术——音乐鉴赏与实践
中等职业学校公共基础课程教材

主　　编	余丹红
策划编辑	李　琴
责任编辑	何　晶
项目编辑	张　婧
责任校对	时东明
装帧设计	俞　越

出版发行	华东师范大学出版社
社　　址	上海市中山北路 3663 号　邮编 200062
网　　址	www.ecnupress.com.cn
电　　话	021-60821666　行政传真 021-62572105
客服电话	021-62865537　门市（邮购）电话 021-62869887
地　　址	上海市中山北路 3663 号华东师范大学校内先锋路口
网　　店	http://hdsdcbs.tmall.com

印 刷 者	南通印刷总厂有限公司
开　　本	889 毫米×1194 毫米　1/16
印　　张	9
字　　数	170 千字
版　　次	2021 年 7 月第 1 版
印　　次	2023 年 8 月第 9 次
书　　号	ISBN 978-7-5760-1764-9
定　　价	26.00 元

出 版 人　王　焰

（如发现本版图书有印订质量问题，请寄回本社客服中心调换或电话 021-62865537 联系）

本书编写组

主　　　编：余丹红

副 主 编：包菊英

编写组成员：林尹茜　颜　悦　张　欢　刘星辰

　　　　　　郑　侨

顾　　　问：徐国庆

"十四五"职业教育国家规划教材
（中等职业学校公共基础课程教材）
出版说明

为贯彻党的二十大精神，落实《中华人民共和国职业教育法》规定，深化职业教育"三教"改革，全面提高技术技能型人才培养质量，按照《职业院校教材管理办法》《中等职业学校公共基础课程方案》和有关课程标准的要求，在国家教材委员会的统筹领导下，根据教育部职业教育与成人教育司安排，教育部职业教育发展中心组织有关出版单位完成对数学、英语、信息技术、体育与健康、艺术、物理、化学7门公共基础课程国家规划新教材修订工作，修订教材经专家委员会审核通过，统一标注"十四五"职业教育国家规划教材（中等职业学校公共基础课程教材）。

修订教材根据教育部发布的中等职业学校公共基础课程标准和国家新要求编写，全面落实立德树人根本任务，突显职业教育类型特征，遵循技术技能人才成长规律和学生身心发展规律，聚焦核心素养、注重德技并修，在教材结构、教材内容、教学方法、呈现形式、配套资源等方面进行了有益探索，旨在推动中等职业教育向就业和升学并重转变，打牢中等职业学校学生的科学文化基础，提升学生的综合素质和终身学习能力，提高技术技能人才培养质量，巩固中等职业教育在职业教育体系中的基础地位。

各地要指导区域内中等职业学校开齐开足开好公共基础课程，认真贯彻实施《职业院校教材管理办法》，确保选用本次审核通过的国家规划修订教材。如使用过程中发现问题请及时反馈给出版单位，以推动编写、出版单位精益求精，不断提高教材质量。

<div style="text-align:right">
中等职业学校公共基础课程教材建设专家委员会

2023年6月
</div>

前　言

一、课程性质和编写依据

中等职业学校艺术课程是各专业学生必修的公共基础课程，是包含音乐、美术、舞蹈、设计、工艺、戏剧、影视等艺术门类的综合性课程，与义务教育阶段艺术相关课程相衔接，具有思想性、民族性、时代性、人文性、审美性和实践性，是中等职业学校实施美育的基本途径。本教材是中等职业学校公共基础课程国家规划教材，依据《中等职业学校公共基础课程方案》和《中等职业学校艺术课程标准》编写。

二、教材的内容和特点

《艺术——音乐鉴赏与实践》作为中职艺术课程的教材，是根据中职学生的前期学习基础与认知能力编写的。教材的设计理念如下：通过对具体音乐作品的鉴赏与学习，在了解人文背景的基础上阐述学科知识，在扎根传统优秀文化的基础上放眼世界，在尊重优秀音乐文化遗产的基础上加强社会主义核心价值观教育，夯实学生的艺术核心素养，并努力培养学生对音乐的爱好。

教材分为四个单元，均以古诗词作为标题，将传统文化意境带入到音乐场景。每单元又分为两节，分别阐述与单元主题相关的音乐学科内容。具体如表所示：

单元名称	课程内容与目标
第一乐章：此曲只应天上有，人间能得几回闻——音乐及其要素与属性	通过具体作品介绍音乐的概念与音乐的社会功能、情感表达与审美功能，以及音乐各大要素等，使学生了解音乐的概念与基本语汇，以及由此衍生的地域特征和作曲家个人语汇、音乐中所体现的社会责任与家国情怀等。通过各栏目的学习，培养审美感知，增强对音乐人文背景的文化理解，培养拓展性思维。通过艺术实践，实现艺术表现的参与与展示。 本单元共4学时，每节2学时。
第二乐章：笙箫吹断水云间，重按霓裳歌遍彻——人声的分类与组合	通过具体作品介绍音乐中人声的分类、不同的唱法、以及演唱形式等，理解音乐地理人文与音乐形象、音乐情感之间的关联性，并通过从地域特色和作曲家个人语汇等角度的赏析，培养审美感知。进一步通过各栏目的学习，了解不同地域、民族、时代的声乐作品的内涵，加强对声乐演唱、形式与作品的多样性的文化理解。同时通过艺术实践，从思想认识到行为都能深度介入对歌唱艺术的理解与体验，并从合唱作品的听赏与实践中获得团队合作的体验。 本单元共4学时，每节2学时。
第三乐章：谁家玉笛暗飞声，散入春风满洛城——器乐的分类与组合	通过具体音乐作品介绍中西乐器与乐器组合形式。了解不同乐器的音色特征与演奏特点，了解不同的器乐体裁，赏析不同地域、不同时代作曲家的经典佳作，培养审美感知。通过各栏目的学习，理解音乐的时代背景、地域特征、风格特点，培养音乐鉴赏能力，拓宽艺术人文视野。体会大型器乐体裁所带来的黄钟大吕之气概，并通过艺术实践，因地制宜地尝试参与器乐的艺术表现。 本单元共4学时，每节2学时。
第四乐章：舞势随风散复收，歌声似磬韵还幽——音乐与其他艺术门类	通过赏析音乐与戏剧、音乐与舞蹈、音乐与影视等具有横向艺术关联的作品，理解音乐与其他艺术门类之间的联系与共鸣。使学生了解音乐与跨学科融合所产生的更加多元、丰富的感知与表现力，鼓励学生拓宽艺术视野，主动实现跨学科思维，并了解当代科技与媒体在音乐艺术中的运用。通过各栏目的实践活动，增进对音乐文化的深入理解，提升对音乐理论内容的研究能力与拓展性思维能力。 本单元共4学时，每节2学时。

在颇具人文背景的标题下，将音乐知识在选择的鉴赏作品中以隐性的方式体现，并以"知识百科"栏目作为载体穿插于正文中。每节还设计了大量可供教师自主选择的课程实践活动，以及鼓励学生自主学习的拓展思考内容。在使用本教材时，可以根据实际情况选用音乐实践内容。

在全书四个单元的教学内容之后，是根据各单元课程目标和内容设计编写的"练习与测评"，可用于对本课程学习的学业评估。

三、教材配套和使用建议

教材编写充分考虑到作品选择的适宜性与可操作性。除纸质教材外，编写组还专门开发了与教材配套的丰富课程资源，供师生选用。具体包括：电子教案、PPT课件、全套教学示范课录像等。这些资源可供教师参考，教师在具体教学实践中可在此基础上做进一步调整。

四、教材编写人员

《艺术——音乐鉴赏与实践》由余丹红担任主编，包菊英担任副主编，林尹茜、颜悦、张欢、刘星辰、郑侨参与编写。具体编写及分工如下：余丹红负责全书框架设计、样章和第一单元的撰写，全书统稿，以及课程资源的整体设计与落实。包菊英负责第四单元的撰写、全书实践活动的初稿撰写，练习与测评的设计。林尹茜负责第二单元的撰写。颜悦负责第三单元的撰写。张欢负责图片与部分音响资料的搜索与整理。刘星辰、郑侨负责部分图片的搜集和教材的试教试用。

本教材的编写时间仓促，难免存在诸多不足之处，敬请使用教材的师生与社会读者批评指正，也好让我们在未来的修订中吸纳与完善。联系人：杨老师，电话：021-51698272，邮箱：gzj@ecnupress.com.cn。我们将对来电来函中有建设性的意见给予奖励！

<div style="text-align:right">

编 者

2021 年 7 月

</div>

编者的话

音乐，是源远流长的艺术形式之一。

自从人类文明的曙光初现，音乐便与人们的生活密不可分。音乐是人类历史与文化传承的一种载体，镌刻下人类筚路蓝缕走上康庄大道的历史进程——音乐是鲜活的文化印记。

世界上所有民族都有自己独特的音乐，而文化传承的基因密码，便隐藏在其音乐的律动之中，"声声不息"。我们可从音乐中感受到世界上不同国家、不同种族的人们对生活的态度，以及他们的情感世界——音乐是连接世界不同文化的纽带，音乐让我们学会彼此理解与包容。

音乐充满庄严的秩序感，是精神世界的星辰大海。它有一套自己独特的语汇系统，拥有组织严密、内涵丰富的学科知识体系，构建出复杂而庞大的艺术王国。它抽象、理智而深邃，道破人生哲理，诉尽人间沧桑。当音乐响起，万千世界的掠影闪现，活色生香，令人沉醉其中，边走，边看，边赞叹。

音乐还是团结与奋进的号角，家国与情怀的寄托。音乐能给予身处艰难困苦之中的人们激励与希望。在民族危难关头，音乐就是那高高飘扬的旗帜！音乐给人们带来的启示，还包括和谐与合作、秩序与进退，以及涵盖诗书礼乐、琴棋书画的温润气质的培养——通过音乐学习，指向全人教育的理想境界。

立德树人，是音乐学习的终极目标。让我们从音乐的世界里，领略听觉艺术的独特魅力，感受大千世界之真善美。

本书将为你打开音乐世界之门。希望年轻的你，由此开始在音乐的天地里徜徉，领略丰厚的音乐艺术之魅力，并由此为你的人生增添一抹靓丽的色彩。

视音频资源使用指南

本教材配有丰富的视听资源,您可登录我社"i教育"平台免费使用。具体操作步骤如下:

第一步:登录"i教育"平台,网址:https://iedu.ecnupress.com.cn。

第二步:在搜索框中输入关键词"音乐鉴赏与实践"。

第三步:打开"视听资源"中的《艺术——音乐鉴赏与实践》,点击列表中的资源名称即可播放。

视听资源列表

目 录	分 类	曲目名称
1.缪斯的语言	作品鉴赏	《在那东山顶上》《旗开得胜》《彼得与狼》
	实践活动	"音色听辨"音频
2.音乐的力量	作品鉴赏	《国际歌》《世上哪见树缠藤》《天鹅》
	实践活动	《游击队之歌》《松花江上》《芬兰颂》《蓝色多瑙河》《不忘初心》《天下一家》《夜空中最亮的星》
3.自然的回响	作品鉴赏	《金门山》《山丹丹花开红艳艳》《夜莺》《浪淘沙·北戴河》《又见炊烟》《梦回唐朝》

(续表)

	实践活动	《茉莉花》《小白菜》《小河淌水》《姑苏风光》《川江号子》《踏雪寻梅》《阿里郎》《玛依拉变奏曲》《牧歌》
4. 激情的歌唱	作品鉴赏	《在灿烂阳光下》《少林，少林》《调笑令·胡马》《与你同在》
	实践活动	《在灿烂阳光下》《爱的奉献》《我爱你中国》《黄河颂》《清晨我们踏上小道》《山丹丹花开红艳艳》
5. 庞大的家族	作品鉴赏	《酒狂》《光明行》《愁空山》《流浪者之歌》《龙腾虎跃》
	实践活动	《春节序曲》
6. 宏伟的交响	作品鉴赏	《黄河》《命运交响曲》《秦王破阵乐》《火星神话》
	实践活动	《青少年管弦乐队指南：赋格》《瑶族舞曲》
7. 和谐的律动	作品鉴赏	《渔光曲》《咖啡》《茶》《特列帕克舞曲》《芦笛舞曲》《化装舞会》
	实践活动	《黄土黄》《摘葡萄》《草原女民兵》《洗衣歌》《阿里郎》《春江花月夜》《海盗》《天鹅之死》《行草》《大河之舞》《火红的萨日朗》
8. 咏唱的戏剧	作品鉴赏	《看大王在帐中和衣睡稳》《虞姬舞剑》《紫藤花》《音乐之声》《哆来咪》《孤独的牧羊人》《雪绒花》《辛德勒的名单》
	实践活动	《我在城楼观山景》《原来是姹紫嫣红开遍》《辕门外三声炮》《十八相送》《谁料皇榜中状元》《饮酒歌》《回忆》《绿树成荫》《One》《小草》
练习与测评	第一乐章	《中华人民共和国国歌》《我和我的祖国》《我的祖国》《青年圆舞曲》《我爱祖国的蓝天》《赛马》《夜深沉》《百鸟朝凤》《梦幻》《波尔卡》《梁祝》《飞来的花瓣》《我为祖国献石油》《勘探队之歌》《爱心天使》《时代号子》
	第二乐章	《茉莉花》《沂蒙山小调》《小看戏》《桔梗谣》《牧歌》《阿玛勒俄》《阿拉木汗》《蓝花花》《保卫黄河》《让世界充满爱》《北京的金山上》《在水一方》《马铃儿响来玉鸟儿唱》《今夜星光灿烂》《再唱山歌给党听》《月光下的凤尾竹》《黄土高坡》《花儿为什么这样红》《打起手鼓唱起歌》
	第三乐章	《三六》《步步高》《老虎磨牙》《刀郎木卡姆》《丰收锣鼓》《春》《旧友进行曲》《青少年管弦乐指南：变奏六》《梅花三弄》《下甘雨》《快乐的啰嗦》
	第四乐章	《春江花月夜》《刑场上的婚礼》《天鹅之死》《四季》《行草》《十八相送》《为救李郎》《报花名》《谁说女子享清闲》《原来是姹紫嫣红开遍》《洪湖水浪打浪》《红梅赞》《斗牛士之歌》《晚安再见》《生生不息》《回忆》《雀之灵》

目 录

第一乐章　此曲只应天上有，人间能得几回闻
——音乐及其要素与属性

❶ 缪斯的语言 ······················· 2
- ♫ 作品鉴赏 《在那东山顶上》 ················ 2
 - 知识百科　音乐、音乐要素
- ♫ 作品鉴赏 《旗开得胜》 ··················· 4
 - 知识百科　旋律、节奏
- ♫ 作品鉴赏 《彼得与狼》 ··················· 5
 - 知识百科　音色
- ♫ 实践活动* ·························· 7
 - 节奏训练与旋律模唱 《急急风》《迎来春色换人间》
 - 旋律视唱 《生活是这样美好》《小河淌水》
 - 节奏说唱 《出征》
 - 音色听辨
- ♫ 拓展思考 ·························· 11

❷ 音乐的力量 ······················ 12
- ♫ 作品鉴赏 《国际歌》 ···················· 12
 - 知识百科　音乐的社会功能
- ♫ 作品鉴赏 《世上哪见树缠藤》 ··············· 14
 - 知识百科　音乐的情感表达

* 任课教师可根据课堂实际情况，选用各章实践活动中的内容。

- 🎵 作品鉴赏 《天鹅》·················15
 - 知识百科　音乐审美
- 🎵 实践活动·····························17
 - 国歌巡礼 《义勇军进行曲》
 - 歌声中的家国情怀 《游击队之歌》《松花江上》
 　　　　　　　　　《芬兰颂》《蓝色多瑙河》
 - 音乐电视（MV）体验与制作 《不忘初心》《天下一家》
 - 创编节奏律动 《夜空中最亮的星》
- 🎵 拓展思考·····························24

第二乐章　笙箫吹断水云间，重按霓裳歌遍彻
——人声的分类与组合

❸ 自然的回响 ·····························26

- 🎵 作品鉴赏 《金门山》·················26
 - 知识百科　原生态声乐艺术、呼麦、长调、短调
- 🎵 作品鉴赏 《山丹丹花开红艳艳》·····27
 - 知识百科　民族声乐艺术、汉族民歌的分类
- 🎵 作品鉴赏 《夜莺》·················28
 - 知识百科　美声歌唱艺术、人声分类、女声分类、花腔
- 🎵 作品鉴赏 《浪淘沙·北戴河》·····30
 - 知识百科　男声分类、艺术歌曲
- 🎵 作品鉴赏 《又见炊烟》《梦回唐朝》·····32
 - 知识百科　流行歌曲
- 🎵 实践活动·····························34
 - 民歌寻踪 《茉莉花》《小白菜》《小河淌水》《姑苏风光》
 - 两声部练习 《川江号子》
 - 歌曲学唱 《踏雪寻梅》
 - 民歌新唱 《阿里郎》《玛依拉变奏曲》《牧歌》
- 🎵 拓展思考·····························39

❹ 激情的歌唱 ………………………………………… 40

♪ 作品鉴赏 《在灿烂阳光下》……………………………… 40
 知识百科　合唱、混声合唱

♪ 作品鉴赏 《少林，少林》《调笑令·胡马》………………… 42
 知识百科　同声合唱、阿卡贝拉

♪ 作品鉴赏 《与你同在》…………………………………… 46
 知识百科　虚拟合唱

♪ 实践活动 …………………………………………………… 47
 歌曲分类
 歌唱声音练习
 云合唱练习 《好大一棵树》

♪ 拓展思考 …………………………………………………… 52

第三乐章　谁家玉笛暗飞声，散入春风满洛城
——器乐的分类与组合

❺ 庞大的家族 ……………………………………… 54

♪ 作品鉴赏 《酒狂》………………………………………… 54
 知识百科　中国民乐——弹拨乐器、古琴

♪ 作品鉴赏 《光明行》……………………………………… 56
 知识百科　中国民乐——拉弦乐器、二胡

♪ 作品鉴赏 《愁空山》……………………………………… 58
 知识百科　中国民乐——吹管乐器、竹笛、骨笛

♪ 作品鉴赏 《流浪者之歌》………………………………… 61
 知识百科　弦乐、小提琴

♪ 作品鉴赏 《龙腾虎跃》…………………………………… 64
 知识百科　打击乐

♪ 实践活动 …………………………………………………… 67
 辨认中国传统乐器
 乐器演奏模仿秀 《春节序曲》
 打击乐小品创编 《假日》

♪ 拓展思考 …………………………………………………… 69

6 宏伟的交响 ······ 70

🎵 作品鉴赏 《黄河》······ 70
　　知识百科　协奏曲
🎵 作品鉴赏 《命运交响曲》······ 72
　　知识百科　交响乐
🎵 作品鉴赏 《秦王破阵乐》······ 74
　　知识百科　民族管弦乐
🎵 作品鉴赏 《火星神话》······ 76
　　知识百科　西洋管弦乐队、合成器
🎵 实践活动 ······ 78
　　了解西洋管弦乐队 《青少年管弦乐指南》
　　了解民族管弦乐队 《瑶族舞曲》
　　组建模拟乐队
🎵 拓展思考 ······ 80

第四乐章　舞势随风散复收，歌声似磬韵还幽
——音乐与其他艺术门类

7 和谐的律动 ······ 82

🎵 作品鉴赏 《渔光曲》······ 82
　　知识百科　舞剧、中国舞
🎵 作品鉴赏 《胡桃夹子》性格舞集 ······ 84
　　知识百科　芭蕾组曲、性格舞
🎵 作品鉴赏 《化装舞会》······ 89
　　知识百科　探戈
🎵 实践活动 ······ 91
　　炫动民族舞风 《黄土黄》《摘葡萄》《草原女民兵》
　　　　　　　　《洗衣歌》《阿里郎》
　　辨认舞种与音乐形式
　　载歌载舞 《边寨喜讯》
🎵 拓展思考 ······ 95

8 咏唱的戏剧 …… 96

🎵 **作品鉴赏** 《霸王别姬》选段 …… 96
　　知识百科　中国戏曲、京剧

🎵 **作品鉴赏** 《紫藤花》 …… 99
　　知识百科　歌剧、咏叹调

🎵 **作品鉴赏** 《音乐之声》选段 …… 102
　　知识百科　音乐剧

🎵 **作品鉴赏** 《辛德勒的名单》 …… 107
　　知识百科　电影音乐

🎵 **实践活动** …… 109
　　体验传统戏曲
　　歌剧、舞剧中音乐的戏剧性
　　文学名著与电影音乐　《历史的天空》《枉凝眉》
　　　　　　　　　　　　《好汉歌》《敢问路在何方》
　　走近音乐剧　《我是小草》

🎵 **拓展思考** …… 114

练习与测评 …… 115

第一乐章

此曲只应天上有，人间能得几回闻
——音乐及其要素与属性

在悠远的古希腊神话传说中，超凡脱俗的帕尔那索斯山上流水潺潺，树叶轻语，空谷回声。九位掌管文艺的缪斯女神有感于山中之声，不经意间创造出了音乐来与自然界的声响相应和。音乐，就在这诗与美的怀抱中产生了。

这是关于音乐起源的富有浪漫主义色彩的解释之一。然而，音乐的语言到底由什么构成？音乐之美如何得以实现？音乐的力量如何征服人心？

让我们带着这些问题开始我们的音乐之旅，这将是一个不断探究、风光无限的美好旅程……

1 缪斯的语言

【主题乐思】 音乐的概念、音乐的要素

🎵 作品鉴赏 🎵

在那东山顶上

1=E 2/4

仓央嘉措 词
张 千一 曲

```
5 5  5645 | 3.21 | 5 55  5645 | 3.21 | 611  2356 | 54312 |
在那 东山  顶上， 升起  白白的  月亮。 年轻 姑娘的  面容，

2316  5561 | 1 - | 611  2356 | 54312 | 2316  5561 | 1 - |(片断)
浮现 在我的 心  上。  年轻 姑娘的  面容， 浮现 在我的 心  上。
```

《在那东山顶上》是电影《益西卓玛》的主题曲，其歌词改编自仓央嘉措的诗歌，作曲家张千一选用藏南民间音乐素材，将诗歌中雪域世界的如画意境与纯真情愫通过宽广舒缓的旋律徐徐展开，令人沉醉。屹立的高山，澄净的月色，美好的自然环境，是诗意与音乐灵感的源泉。

雪山与月

人物介绍

张千一（1959— ），中国当代作曲家，上海音乐学院作曲系博士，曾任全国政协委员、总政歌舞团团长等。他的创作体现了扎实的作曲技术、宽阔的艺术视野，以及对民间艺术素材的汲取。张千一的创作曾获中宣部"五个一工程奖"、文化部"文华大奖"，以及"金钟奖"作品金奖、影协"金鸡奖"最佳音乐奖、视协"飞天奖"最佳音乐奖、电视"金鹰奖"最佳音乐奖、"二十世纪华人音乐经典"等多项大奖。其代表作有《野斑马》《大梦敦煌》《千手观音》《青藏高原》《北方森林》等。

| 张千一

知识百科

♪ **音乐**

音乐是艺术形式之一。它是音响的艺术、听觉的艺术、时间的艺术，是由有组织的音响构成的。

音乐具有审美功能，并能反映社会现实、表达内心情感等。

♪ **音乐要素**

音乐要素是指构成音乐的各种要素，如旋律、节奏、和声、音色、力度、速度、调式、调性等，它们共同形成音乐的结构，也是形成音乐表现力的重要组成部分。

作品鉴赏

旗开得胜

李焯雄 词
K'Naan 曲

1=C 2/4

0 3 2 3 2 1 | 0 6 1 1 6 5 | 0 3 3 5 5 | 0 2 1 3 2 1 6 |
痛快自在，　热血澎湃，　别问由来，　星可以摘。

0 3 2 3 2 1 | 0 6 1 1 6 5 3 | 0 3 3 5 5 2 | 0 2 1 3 2 1 | （片断）
See the champions. Take the field now. Uni-fy us. Make us feel proud.

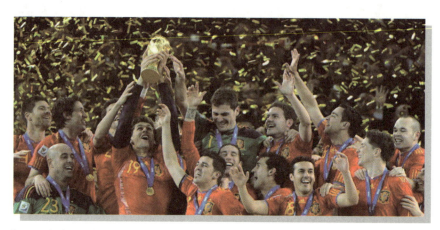

2010 南非世界杯冠军领奖

《旗开得胜》是为 2010 年南非世界杯足球比赛而作的中文主题歌。该作品以其富有激情的律动展示出振奋人心的力量，切分、附点节奏、十六分音符等富有动力的节奏贯穿整首歌曲，表达了激情澎湃、热血沸腾的赛场豪情与进取精神。

知识百科

♪ 旋律

旋律是音乐要素之一，它指的是具有艺术构思的、有组织的单线条乐音组合，它按照一定的内在逻辑构成，往往与调式、调性、节奏等紧密结合。

♪ 节奏

节奏是音乐要素之一，是音长和音强的组合，即将各种时值的音符进行组合，形成有意义的表达。节奏在众多音乐要素中具有重要地位，被认为是音乐的骨骼。

彼得与狼

(彼得主题音乐)

[苏]普罗科菲耶夫 曲

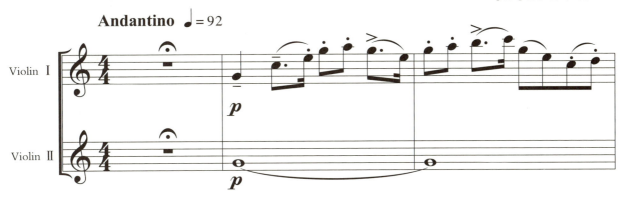

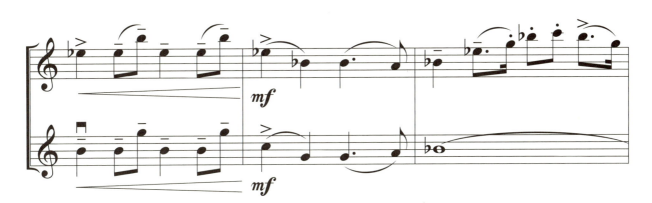

(片断)

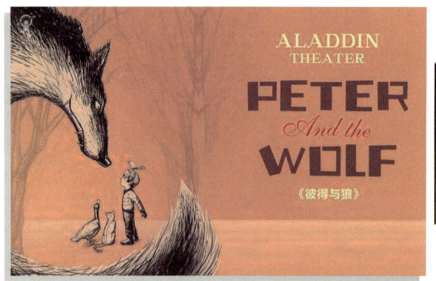
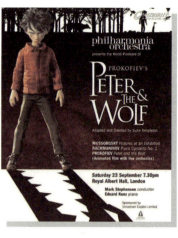

《彼得与狼》音乐剧海报

《彼得与狼》是彰显西洋管弦乐器音色的典范之作。1936年，普罗科菲耶夫应莫斯科中央儿童剧场之邀创作了《彼得与狼》。这部作品本着普及音乐的启蒙教育功能，将音乐和教育有机结合：作品用不同乐器奏出具有特性的短小音乐动机，分别代表故事中的人物，音乐形象生动有趣，旋律通俗易懂，情节起伏跌宕，形式新颖活泼。该作品的旁白让音乐充满趣味。

人物介绍

普罗科菲耶夫

普罗科菲耶夫（1891—1953），苏联最具代表性的作曲家之一。其创作既保持了深厚的传统功底，又展示了现代技法。他的作品体现了热情、动感、活力，以及属于他个人独特风格的魅力。其代表作有《古典交响曲》《战争与和平》《罗密欧与朱丽叶》《第三钢琴协奏曲》《三个橘子的爱》等。

知识百科

♪ 音色

音色是音乐要素之一，指声音的特质。由于发声体材料、结构、响度和音高的不同，不同发声体会产生不同音色。音色还可以被理解为声音的品质，它在一定程度上还可具有情感色彩。

节奏训练与旋律模唱

1. 锣鼓经练习

$$\frac{2}{4} \text{咚咚 咚咚} | \text{大大 大大} | \text{咚咚 咚大} | \text{咚咚大} | \text{大大 大大} | \text{咚咚 咚咚} | \text{大咚 咚大} | \text{咚咚咚} \|$$

练习说明：

（1）先念唱锣鼓经，了解"咚"与"大"分别代表敲击大鼓的不同位置。

（2）如果没有鼓，可以选择课桌能够发出两种不同声音的部位进行练习。

锣鼓经是我国特有的打击乐记谱法，即用象声词模拟打击乐音色与节奏，以口传心记的方式流传。

2. 节奏与旋律模唱

（1）开场锣鼓——京剧锣鼓经《急急风》模唱。

♩=132
快速

$\frac{2}{4}$ (仓才 仓才 | 仓才 仓才 | 仓才乙 | 仓才 | 顷仓 | 0才 乙合 | 仓才 | 仓仓 乙个 |

仓 0 | 仓．才 仓才 | 仓才仓 | 0才 乙台 | 仓才 | 仓才才 | 仓才 乙个 | 仓（片断）

（2）京剧《智取威虎山》选段《迎来春色换人间》圆号主题模唱。

3. 自编锣鼓经伴奏

为《迎来春色换人间》的尾奏部分加上自编锣鼓经伴奏。

锣鼓经：

旋律视唱

（1）以轻快、富有弹性的声音及饱满的音色演唱下列旋律，可做适当的速度变化，表现欢乐的情绪。

生活是这样美好
（选自电影《海外赤子》）

瞿 琮 词
郑秋枫 曲

1=C 4/4

稍快 欢乐、活泼地

| 1 1̲2̲ 3̲4̲ 5̲6̲5̲ | 1̇·̲ 1̲̇ 7̲6̲ 5 - | 1 1̲2̲ 3̲4̲ 5̲6̲3̲ | 5̲·4̲ 3̲2̲3 - |

哆 哆咪 咪法 嗦啦嗦，啦 啦 啦啦啦　哆 哆咪 咪法 嗦啦咪，啦 啦 啦啦啦

| 1 1̲2̲ 3̲4̲ 5̲6̲5̲ | 7̲7̲6̲ 7̲1̲̇2̇ - | 1̲̇7̲6̲ 5̲6̲7̲ | 1̲̇7̲6̲ 5̲6̲7̲ | 1̲̇7̲6̲ 5̲4̲3̲2̲1̲ 0 ||

哆 哆咪 咪法 嗦啦嗦，啦啦啦 啦啦啦　啦啦啦 啦啦啦　啦啦啦 啦啦啦　啦啦啦 啦啦啦啦啦。

电影《海外赤子》海报

（2）以柔和的音色、连贯的气息视唱下列旋律，声部可选择，力度上需作变化。

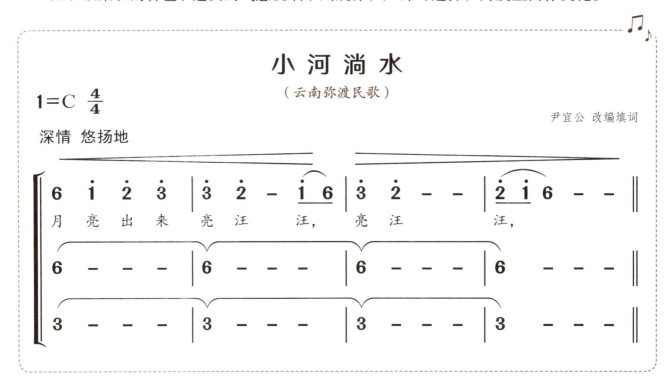

练习说明：

（1）能够准确地演唱乐谱的音高、节奏。

（2）唱歌词前，先用"wu"练习发音，抬起软腭，口唇拢圆，轻声吐气，均匀绵长。

（3）尽量用轻声演唱，倾听自己发出的声音，以便作调整。

节奏说唱

在音乐的伴奏下，用准确的节奏进行说唱，表现出对中华传统文化的赞美之情。

大红灯笼高高挂

说唱中国红

张良玉 词
闫雪峰 曲

1=D 2/4

X X X X X	X X X X X	X X X X X X X	X X X X X ‖
戴上红肚兜，	扎起红腰带，	我们敲响 大红鼓，	说说中国红。
南国有红豆，	连着相思情；	大红灯笼 高高挂，	家家都喜庆；
东海珊瑚红，	青藏高原红，	红山红河 红土地，	都是中国红。

▍音色听辨

聆听4段音乐，请分别指出其演奏乐器是哪一件？

（1）_____

（2）_____

（3）_____

（4）_____

🎵 拓展思考 🎵

（1）寻找《在那东山顶上》不同的演唱版本，选择你最喜欢的一个，阐明其风格特点。

（2）在许多东方音乐作品中，通常显示出对旋律要素的偏好。思考单声部旋律与视觉艺术中的线描绘画之间的艺术共通性。

（3）通过互联网搜索，查找、阅读并理解其他音乐要素的特点与作用。

2 音乐的力量

【主题乐思】音乐的社会功能、情感表达与审美

国 际 歌

［法］欧仁·鲍狄埃 词
［法］皮埃尔·狄盖特 曲

1=♭B 4/4

庄严、雄伟地

```
 5 | 1. 7 2 1 5 3 | 6 - 4 0 6 | 2. 1 7 6 5 4 | 3 - - 5 |
```
1. 起 来，饥 寒 交 迫 的 奴 隶，起 来，全 世 界 受 苦 的 人！满
2. 从 来 就 没 有 什 么 救 世 主，也 不 靠 神 仙 皇 帝。要
3. 是 谁 创 造 了 人 类 世 界？是 我 们 劳 动 群 众。一

```
 1. 7 2 1 5 3 | 6 - 4 ᵛ 6 2 1 | 7 2   4 7 | 1 - 1 0 3 2 |
```
腔 的 热 血 已 经 沸 腾，要 为 真 理 而 斗 争！旧 世
创 造 人 类 的 幸 福，全 靠 我 们 自 己。 我 们
切 归 劳 动 者 所 有，哪 能 容 得 寄 生 虫！最 可

```
 7 - 6 7 1 6 | 7 - 5 ᵛ 5 #4 5 | 6. 6 2. 1 | 7 - 7 0 2 |
```
界 打 个 落 花 流 水，奴 隶 们 起 来，起 来！ 不
要 夺 回 劳 动 果 实，让 思 想 冲 破 牢 笼。 快
恨 那 些 毒 蛇 猛 兽，吃 尽 了 我 们 的 血 肉。 一

```
 2. 7 5 5 #4 5 | 3 - 1 ᵛ 6 7 1 | 7 2 1 6 | 5 - 5 0 3. 2 | 1 - 5. 3 |
```
要 说 我 们 一 无 所 有，我 们 要 做 天 下 的 主 人！
把 那 炉 火 烧 得 通 红，趁 热 打 铁 才 能 成 功！ 这 是 最 后 的
旦 把 它 们 消 灭 干 净，鲜 红 的 太 阳 照 遍 全 球！

```
 6 - 4 2. 1 | 7 - 6 5 | 5 - 5 0 5 | 3 - 2 5 | 1 - 7. 7 |
```
斗 争，团 结 起 来， 到 明 天， 英 特 纳 雄 耐 尔 就

```
6. #5 6 2 | 2 - 20 3.2 | 1 - 5. 3 | 6 - 4 2. 1 | 7 - 6 5 |
一    定要实  现。     这是最后的斗 争,团结起来,    到 明

3 - - 3 | 5 - 4 3 | 2. 3 4 0 4 | 3. 3 2. 2 | 1 - - ‖
天,    英  特 纳雄耐   尔 就 一   定要实   现。
```

《国际歌》创作完成于1888年,作品反映了巴黎公社悲壮而深刻的政治理想与人文情怀。该曲为庄严的大调,四四拍,音乐风格沉稳雄浑,在调性布局与和声运用上体现了娴熟而高超的写作技巧,表达了坚定不移的英雄主义气概,以及必然走向胜利的信心与期待。

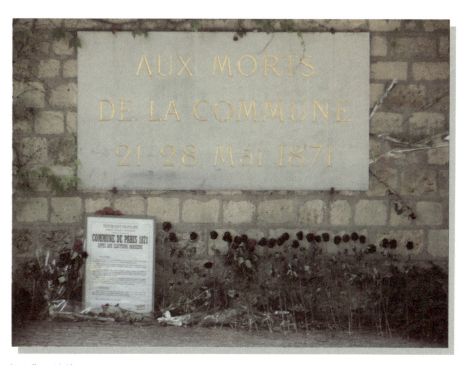

| 巴黎公社墙

♪ 音乐的社会功能

音乐的社会功能是影响音乐行为的重要因素。音乐的社会功能包括情绪表现、审美欣赏、娱乐、交流、符号象征、身体反应、强化社会规范、树立社会机构的权威、为文化的延续和稳定服务、促进社会的凝聚力等。

世上哪见树缠藤

1=♭B 2/4

乔 羽 词
雷振邦 曲

♩=60

山中 只啊见 藤缠树啊,世上哪见树啊缠藤,青藤若是不缠树咧,枉过一春呀又一春。(片断)

《世上哪见树缠藤》是音乐电影《刘三姐》选段,取材自客家民谣,以藤与树的缠绕,来比喻一往情深的爱。该歌曲旋律规整,气息悠长,演唱中运用富有民间艺术特征的婉转行腔,塑造出刘三姐充满灵气、娇俏可爱的艺术形象。

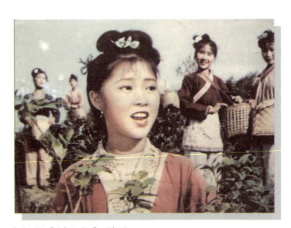

电影《刘三姐》剧照

🎵 音乐的情感表达

音乐通过有组织的音响表达人的内心情感,音乐具有情感符号意义和情感沟通与交流的功能。从作曲家角度而言,情感是音乐作品的特质之一,音乐能表现情感并唤起欣赏者对情感的共鸣。作品中的情感不仅仅是创作者自身情感的体验,而且能够让演奏者、聆听者产生共情。因而,音乐具有情绪感召的力量,可以在人们的心中产生深刻的影响。

天 鹅

（钢琴谱）

[法]圣-桑 曲

（片断）

　　《天鹅》选自浪漫主义时期法国作曲家圣-桑的管弦乐组曲《动物狂欢节》，后改编为钢琴、大提琴等多种演奏版本。该选段以玲珑剔透的分解和弦琶音为背景，一支抒情、忧伤的旋律飘浮其上，展现了空灵、纯净而忧郁的美感。根据该音乐创编的芭蕾独舞《天鹅之死》则是优秀的芭蕾代表作。

音乐审美

音乐审美是音乐特有属性之一，包括纯粹美与依存美，贯穿、渗透于音乐的形式与内容中，形成音乐独特的艺术魅力。音乐创作创造音乐美，音乐表演呈现音乐美，音乐聆听感受音乐美。这种审美活动体现了音乐活动中最具价值的部分，也是构成整体音乐艺术的重要组成部分。

实践活动

国歌巡礼

（1）庄严威武的《义勇军进行曲》是中华人民共和国国歌。请你循着歌词所折射出的时代背景，沿着这首伟大作品的历史轨迹，了解其深刻的内涵与精神。可以结合电影《国歌》的内容，自编微型小品进行表演。

电影《国歌》海报

作曲家聂耳

（2）奥运会是最重要的国际体育赛事之一，颁奖仪式是其最为激动人心的时刻。此时，冠军所在国的国歌奏响，强烈的民族自豪感与爱国主义情感油然而生。请搜集奥运会上中国代表队富有代表性的几个领奖场面，说说运动员的心情和你的感受，随着画面一起唱响国歌。

中国女排奥运会夺冠

歌声中的家国情怀

在历史发展进程中，很多音乐家投身于时代洪流，以满腔爱国热情谱写了生命与激情的乐章。请在下列作品中选择一首，通过赏析，了解音乐中的故事、音乐家人生以及作品的社会影响力，并尝试为同学们作赏析讲解。

1. 贺绿汀与歌曲《游击队之歌》

贺绿汀 词曲

1=C 4/4

0 5 5 | 1 1 2 2 3 | 2 3 4 | 3 1 | 2 1 7 6 | 7. 6 | 5 5 5 |
我们 都是 神枪手，每一颗 子弹 消灭一个 敌 人，我们

1 1 | 2 3 4 5 | 6 5 6 | 5 3 | 2 4 | 3 （片断）
都是 飞行军， 哪怕那 山高 水又 深。

音乐舞蹈史诗片《东方红》剧照《游击队之歌》

2. 张寒晖与歌曲《松花江上》

音乐舞蹈史诗片《东方红》剧照《松花江上》

3. 西贝柳斯与交响诗《芬兰颂》

西贝柳斯

```
1=♭A  3/4  4/4                                    [芬] 西贝柳斯 曲
                                                  [芬] 梅斯基尔 填词
稍慢
 3  2  3 | 4 - 3 | 2  3  1. | 2 | 2  3 - - |
1.高 山 耸 立,   象 征 着 你 的    威  仪,
2.勇 敢 战 士,   像 英 雄 踏 上    战  场,

 3 3 2 3 | 4 - 3 | 2 3 1. | 2 | 3 - - - | (片断)
 森 林 辽 阔,  传 遍 了 你的  盛  誉;
 继 承 先 祖,  守 卫 自 由   疆  土;
```

4. 约翰·施特劳斯与管弦乐《蓝色多瑙河》

约翰·施特劳斯

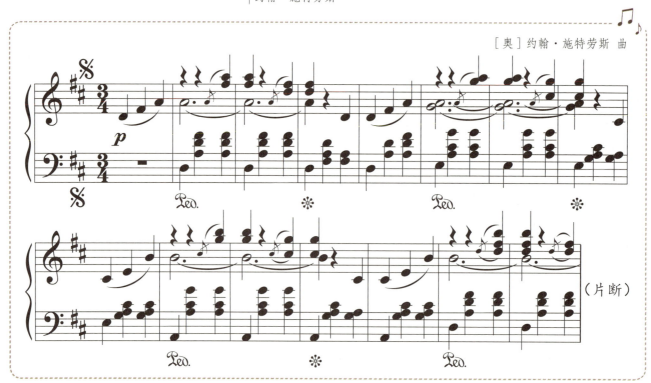

[奥] 约翰·施特劳斯 曲

(片断)

音乐电视（MV）体验与制作

音乐电视因其能给欣赏者带来听觉与视觉的双重感受而成为一种生动鲜活的音乐展示方式，并具有强烈的艺术感染力。请观看音乐电视作品——《不忘初心》和《天下一家》（We Are The World），说说其主题、音画结合的特点以及在社会上的影响力。然后请大家自选一个音乐作品制作MV，完成后在班内作交流。

音乐电视《不忘初心》剧照

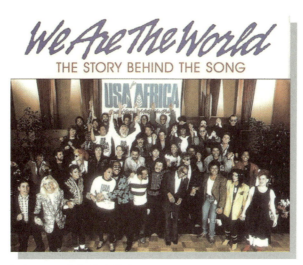

《天下一家》唱片封套

创编节奏律动

"杯子歌"是一种伴随着歌唱的肢体律动形式，因在歌唱时用杯子敲击桌面作节奏伴奏而得名。由于其形式新颖，道具随手可取，因此流传颇广。

请欣赏视频——无伴奏合唱《夜空中最亮的星》。根据歌曲主旋律，以"杯子歌"形式创编节奏律动。配合歌声，体验律动带来的愉悦感。

夜空中最亮的星

张恒远 词曲

1=F 4/4

```
3 2  3 2  3 5 5 | 5 - 0 0 5 | 1. 2  2 1. | 1 - - 0 1 | 1 2  3 1 1 0 5 |
```
1.夜空中最亮的星，　　　能否听　清？　　那仰望的人　心
2.夜空中最亮的星，　　　是否知　道？　　曾与我同心　的

```
1 2  3 1 1 5. | 2. 3  3 - | 0 0 0 0 | 3 2  3 2  3 5 5 | 5 - 0 0 5 |
```
底的孤独和　叹息。　　　　　　　夜空中最亮的星，　　能
身影如今在　哪里？　　　　　　　夜空中最亮的星，　　是

```
1. 2  2 1. | 1 - - 0 1 | 1 2  3 1 1 0 5 | 1 2  3 1 1 5. 5 5 |
```
否记起　　　曾与我同行　消失在风雨的身
否在意　　　是等太阳升起　oh还是意外先来

```
5 3 3  4 4 5 | 5. 5  3 2 1 | 1 1 1 1  6 5 | 5 6 6 0  1 2 |
```
影。　　我祈祷拥　有一颗透明的心灵　和会
临。　　我宁愿所　有痛苦都留在心里　也不愿
(0 1 2)

```
3 5 5  5 1 2 | 2 - 0 2  3 1 | 0 1 1 1  6 5 | 5 6 6 0  1 2 |
```
流泪的　眼睛。　oh　　给我再去相信的勇气，oh越过
忘记你的　眼睛。　oh　　给我再去相信的勇气，oh越过

```
3 5 5  5 3 2 | 2 - 3 2 1 | 1 1 1 1  6 5 | 5 6 6 0  1 2 |
```
谎言去拥抱你。　每当我　找不到存在的意义，每当我
谎言去拥抱你。　每当我　找不到存在的意义，每当我

```
3 5 5  5 1 2 | 2 - 0 2  3 1 | 0 1 1 1. 5 | 5 6 6 0  1 2 |
```
迷失在黑夜里。　oh　　夜空中　最亮的星，请指
迷失在黑夜里。　oh　　夜空中　最亮的星，oh请

渐慢　　　　　　　　　　结束句

```
3 5 5  3 2 | 2 - - 0 :‖ 3 2  3 2  3 5 5 | 5 - - - | 5 - - - |
```
引我靠近你。　　　　　夜空中最亮的　星。
照亮我前行。

节奏拍击基本动作示意如下：

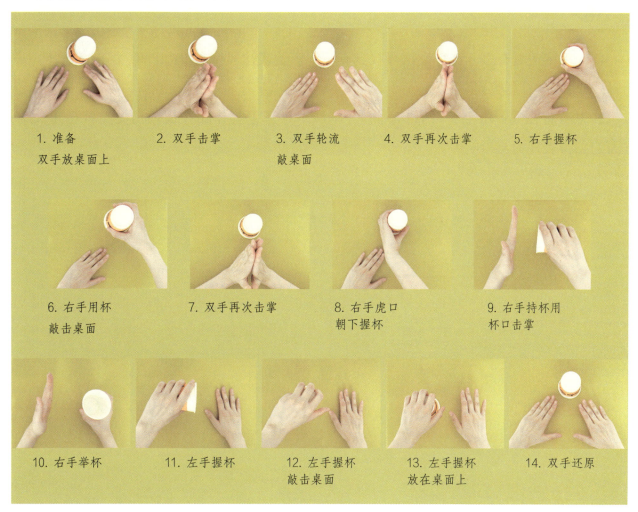

练习说明：

（1）以上图示动作可作为节奏拍击的基本素材，通过对素材的排列组合，可形成以下节奏型：

$$\|: \frac{4}{4} \underline{xx} \ \underline{xx} \ \underline{xxx} \ | \ \underline{xx} \ \underline{xx} \ \underline{xx\,0} :\|$$

（2）配合歌声的律动节奏可以单声部，也可以根据需要，对素材进行多种排列组合以形成多声部伴奏织体。

1. 音乐审美具有多元特征。试寻找具有不同审美表达风格（如：壮丽、柔美、悲剧性……）的音乐作品，与同学分享。

2. 思考《在太行山上》《1812序曲》《华沙幸存者》等作品在反映历史与社会重大事件方面的独特表现力与影响力。

第二乐章

笙箫吹断水云间，重按霓裳歌遍彻
——人声的分类与组合

历史的时空悠远沉静，远方的乐声带来无尽思绪……那是什么？是浔阳江头的朦胧月色？是爱而不得的黯然神伤？抑或是对广袤草原的深情呼唤？

惊醒镜花水月，自然之声流芳百世：秦腔豪迈，花腔婉转；摇滚释放着人们内心的激情，阿卡贝拉找寻着共鸣与和谐；在宏伟的历史大潮冲击中，万众一心的合唱又是怎样地排山倒海，势不可挡，唱响时代的最强音！

歌唱的世界，正徐徐拉开帷幕：无限风光，无尽旖旎……

3 自然的回响

【主题乐思】人声的分类

作品鉴赏

金 门 山

拉西奥斯日 词
呼　和　曲

（片断）

《金门山》是一首具有蒙古族民歌风格的作品，发行于 2015 年。歌曲开篇由呼麦引出，主题部分长调、短调结合。长调悠扬宽广，短调欢快动感，热情地歌颂了家乡的金门山。这首作品十分典型地体现了蒙古族民间音乐中的多种要素，具有鲜明的地域色彩。

知识百科

♪ 原生态声乐艺术

原生态声乐艺术是指在特定的环境区域内、在当地人们生活中，按照本民族的习俗自然形成的、不需专业修饰、基本不受外来影响的民间作品。除了以原生态民歌的演唱方法为特征以外，原生态声乐艺术还往往体现为有感而发的即兴创作，并可能与方言腔调的音乐化有较为密切的关系。

♪ 呼麦

呼麦是阿尔泰山一带诸多民族中流传的一种演唱方式，歌手通过有效控制自己的咽喉，在同一时间唱出两个声部，包含一个持续的低音和上方一个流动的旋律。呼麦的声音充满了神秘感和原始的力量，在声乐艺术领域中具有十分独特的位置。

♪ 长调

长调是蒙古族的声乐演唱形式，流行于牧区。歌词一般为上、下两句，其旋律悠扬、节奏自如，词曲结合具有字少腔长的特点。

♪ 短调

短调是蒙古族的声乐演唱形式，流行于半农半牧区。歌词内容题材广泛，结构规整、曲短调小、音乐简洁，旋律起伏小，没有过多繁复的装饰。

山丹丹花开红艳艳

1=C 4/4

李若冰、关鹤岩、徐 锁、冯福宽 词
刘 烽 曲

（片断）

陕北民歌《山丹丹花开红艳艳》是采用传统民歌旋律，由多人集体填词而成的一首歌颂革命历史的歌曲。作品通过信天游豪迈的音乐风格，表现了工农红军抵达陕北时，看到漫山花开遍的迷人景象。整首歌曲悠扬宽广，感情奔放，旋律跌宕起伏，在借景抒情中流露出陕北人民与革命红军之间最真实的深情厚谊。

♪ 民族声乐艺术

广义的民族声乐艺术包含传统的戏曲、曲艺和民歌演唱方法，其形式繁多，风格迥异；狭义的民族声乐艺术，往往指的是"民族唱法"，它吸收了美声唱法的精髓，继承发扬了传统的民歌演唱方式，是多种音乐元素结合而成的一种发音透亮、音乐宽广、韵味浓郁的演唱方法。

♪ 汉族民歌的分类

汉族民歌分为山歌、小调和劳动号子三种。山歌是高原、山区的人们即兴演唱抒发情感的歌曲；小调一般流行于城镇，它具有旋律优柔婉转、结构均衡、节奏规整等特点；劳动号子源于生产实践，为体力劳动中统一动作节奏、减轻劳苦、调节呼吸而产生的即兴创作，它与生产活动有直接联系。劳动号子一般曲调简单，节奏铿锵有力。

夜 莺

［俄］捷尔维格 词
［俄］阿里亚比耶夫 曲
［俄］奥勃彼尔 改编
毛宇宽 译配

1=F 2/4

缓慢 有表情地

(片断)

《夜莺》是俄国音乐家阿里亚比耶夫为花腔女高音创作的艺术歌曲，这部作品结构短小，创作手法简洁精炼，细节富于变化，装饰性强烈，极具俄罗斯民族风格。该曲采用变奏的手法，音乐情绪由平静优美逐渐变化为热情活跃。作曲家为突出其旋律中辉煌的花腔技巧，伴奏部分写得较为轻盈通透，基本上处于衬托的地位，以求得音乐整体的完美表达。

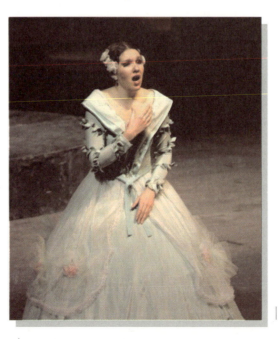

女高音独唱《夜莺》

人物介绍

亚历山大·阿里亚比耶夫（1787—1851），俄罗斯艺术歌曲先驱之一，他的创作体裁涉猎广泛，音乐风格各异。因历经战争与流放生涯，其创作的音乐阴郁而沧桑。代表作有：《夜莺》《卡巴尔达之歌》《来自遥远的国家》《切尔克斯之歌》《冬天的道路》《我爱过你》等。

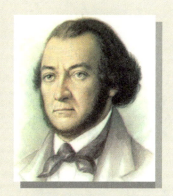

阿里亚比耶夫

知识百科

♪ 美声歌唱艺术

美声唱法（Bel Canto），指 16 世纪以来具有高度技巧的歌唱技术，运用声门震源、声音通道、呼吸系统及彼此的相互作用，从而使音色优美、声音支持、声区统一、音高和音量富有变化以及颤音准确自如。美声唱法的另一层含义是指所有运用了歌唱技巧的、抒情的、富有表现力的音乐演唱方法、风格和流派（Canto Lirico）。

♪ 人声分类

一般地，人声可以分为三大类：男声、女声和童声。

♪ 女声分类

（1）女高音——女高音的音域通常为 c^1—c^3。根据音域、音色、演唱技巧和表现特征，女高音可细分为抒情女高音、花腔女高音和戏剧女高音。

（2）女中音——音色与戏剧性女高音相似，浑厚之中不失其歌唱性和灵活性。适宜演唱抒展、深沉的旋律。其音域为 g—g^2。

（3）女低音——音色更为宽厚、浓重，适宜演唱沉稳的旋律。其音域为 e—e^2。

♪ 花腔

花腔（Coloratura），来自意大利语，意思是"色彩"，在音乐中指声乐旋律中的装饰，包括种种装饰音、颤音、急速的音阶或琶音进行以及华彩段等，在不同的音乐体裁中，所有的声音类型都有花腔部分。然而，在歌唱领域中，"花腔"通常是指花腔女高音或花腔女中音。

浪淘沙·北戴河

毛泽东 词
徐沛东 曲
刘 聪 配伴奏

（片断）

《浪淘沙·北戴河》为电视剧《解放》的主题曲，于2009年首播。作品选用了毛泽东诗词原作，由徐沛东作曲，刘聪配伴奏。该曲歌词凝练精辟、意境深远，搭配宽广雄厚的曲调，以及伴奏中延绵不绝的六连音，展现了革命者们雄伟的气魄和无限深情。音乐在描绘波澜壮阔海上情景的同时，怀古论今，豪情万丈，歌颂新的时代与新的生活。

男声分类

男声包括男高音（Tenor）、男中音（Baritone）和男低音（Bass）。男高音音域通常为小字组的 c 到小字二组的 c（$c^1—c^2$）；男中音音域通常为大字组的降 A 到小字一组的降 a（$^\flat A—^\flat a^1$）；男低音音域通常为大字组的 E 到小字一组的 e（$E—e^1$）。

艺术歌曲

艺术歌曲盛行于欧洲 18 世纪末至 19 世纪初，是西方室内乐性质的抒情声乐体裁。艺术歌曲通常以著名诗歌为词，曲调表现力强，侧重表达人物内心世界。钢琴伴奏在艺术歌曲中占据重要地位，与歌曲旋律相辅相成，由作曲家编写创作。艺术歌曲代表作曲家有舒伯特、舒曼、勃拉姆斯、黄自等，代表作品有《魔王》《奉献》《徒劳小夜曲》《玫瑰三愿》等。

 作品鉴赏

又见炊烟

1=D 4/4

庄奴 词
[日]海沼实 曲

‖: 5. 3 6 5 3 2 | 1 2 1 6 1 5 - | 6. 6 5 1 2 | 3 - - - |
1. 又 见 炊 烟 升 起， 暮 色 罩 大 地；
2. 又 见 炊 烟 升 起， 勾 起 我 回 忆；

5. 3 6 5 3 2 | 1 2 1 6 1 5 - | 5. 6 5 3 2 3 2 | 1 - - - |（片断）
想 问 阵 阵 炊 烟， 你 要 去 哪 里？
让 你 变 作 彩 霞， 飞 到 我 梦 里。

《又见炊烟》是一首带有校园歌曲特质的抒情歌。该曲旋律取自海沼实创作的日本歌曲《故乡的秋天》，原曲描写的是母子在家祈求离开家乡的父亲平安归来的场景。后由庄奴重新填词，在华语地区得以广泛传唱。其歌词意韵优美，旋律抒情，将夕阳西下炊烟袅袅的情景演绎得如诗如画。

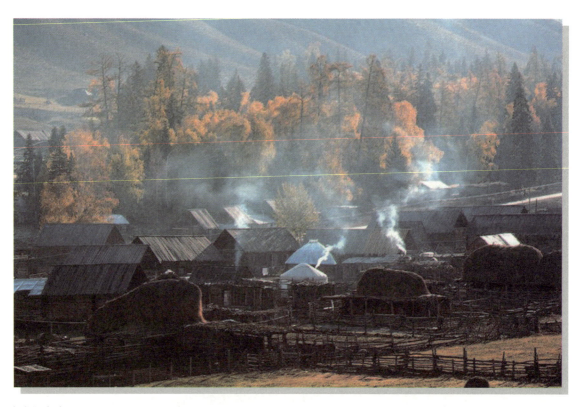

炊烟袅袅

梦 回 唐 朝

方无行、唐朝乐队 词
唐朝乐队 曲

1=F 4/4

(片断)

菊花古剑和酒，被咖啡泡入喧嚣的庭院，

《梦回唐朝》是唐朝乐队演唱的歌曲，收录于1992年发行的专辑《唐朝》。该曲篇幅较长，节奏自由，旋律起伏强烈、跨度大，多次出现大跳和滑音。歌曲中除了各种不同的声音处理，还别出心裁地加入了京剧式的念白。该作品具有较强的艺术感染力，其中体现出的中国文化元素，令人印象深刻。

知识百科

♪ 流行歌曲

流行歌曲是指在制作和传播形式上具有较明显的商业性动机，在文化行为上具有很强的大众参与性，在艺术观念和表现内容上具有广泛平民化和世俗性特征的歌曲。它一般结构短小、内容通俗易懂、情感真挚，更新换代较快，被广大群众所喜欢并传唱，尤其能吸引年轻一代积极参与。

 实践活动

民歌寻踪

民歌，是一个国家与民族重要的文化基因符号，它在传承中不断变化、创新，是作曲家、歌唱家取之不尽的创作素材。以下是一组中国民歌，请选择其中一首学唱。

1. 曲目一：《茉莉花》

江南风格民歌

$1={}^{\flat}E$ $\dfrac{4}{4}$

3 35 6i i6 | 5 565 — | 3 35 6i i6 |
好 一朵 美丽的 茉莉 花， 好 一朵 美丽的

5 565 — | 5 5 5 35 | 6 6 5 — |
茉 莉 花， 芬 芳 美 丽 满 枝 丫，

3 23 5 32 | 1 12 1 — | 32 13 2. 3 | 5 6i 5 — |
又 香 又 白 人 人 夸。 让 我 来 将 你 摘 下，

2 35 23 16 | 5̣ — 6̣ 1 | 2. 3 12 16 | 5̣ — — 0 ‖
送 给 别 人 家， 茉 莉 花 茉 莉 花。

2. 曲目二：《小白菜》

河北民歌

$1=F$ $\dfrac{5}{4}$ $\dfrac{4}{4}$

5 3 3 2 — | 5 53 321 — | 1 3 2 6̣ — |
小 白 菜 呀， 地 里 黄 呀， 三 两 岁 上，

2 1 76̣ 5̣ — | $\frac{4}{4}$ 6̣ 1 6̣ 5̣ — | 6̣2 1 6̣ 5̣ — ‖
没 了 娘 呀。 亲 娘 呀！ 亲 娘 呀！

3. 曲目三：《小河淌水》

云南民歌
尹宜公 整理

1=♭E 4/4 3/4

较慢、节奏自由、抒情地

哎　　月亮出来亮旺旺，亮旺旺！　　想起我的阿哥　　在深山。　　哥像月亮天上走，天上走！　　哥　　　啊！哥啊！哥啊！山下小河淌　水清悠悠。

4. 曲目四：《姑苏风光》

江苏民歌

1=D 2/4 3/4

中板、稍慢

上有呀天堂，下呀有苏杭，　杭州西湖，苏州来有山塘，哎呀，两处好地方。

两声部练习

请老师或一位同学唱第一声部,其他同学唱第二声部,注意保持号子中节拍的稳定性。

川 江 号 子

1=F 2/4

四川民歌

（乐谱略）

歌曲学唱

学唱歌曲《踏雪寻梅》，体会其中呈现的意境。

1=C 2/4

刘雪庵 词
黄自 曲

活泼地

| 3 5 5 1̲2̲ | 3 0 | 3̲6̲ 5 1̲2̲ | 3 0 3̲5̲ | 1̇. 7̲ | 3̲6̲ 5̲ |
雪霁天晴朗，　腊梅处处香，骑驴　灞桥过，

| 5̲ 3̲ 2̲.1̲ | 1 0 | 3̲5̲ 5̲0̲ | 2̲5̲ 5̲0̲ | 3̲5̲ 5̲0̲ | 1̲1̲ 1̲0̲ |
铃儿响叮当。　响叮当，响叮当，响叮当，响叮当。

| 0̲1̲ 3̲5̲ | 1̇ 7̲.5̲ | 3̲6̲ 5̲0̲ | 5̲1̲2̲ 3̲4̲ | 5 5 | 5̲ 3̲ 2̲.1̲ | 1 0 ‖
好　花采得瓶供养，伴我书声琴韵，共度好时光。

雪后腊梅

民歌新唱

以下歌曲取材于各地民歌,请在聆听之后,辨别它们是属于哪个民族的民歌,其改编后的风格与形式有何变化。

1.《阿里郎》

（片断）
阿 里 郎 阿 里 郎 阿 拉 里 哟！
我 的 郎 君 翻山 过 岭 路 途 遥 远。

2.《玛依拉变奏曲》

人们 都 叫 我 玛依拉 诗人 玛 依 拉，
牙 齿 白 声 音 好 歌手 玛 依 拉。（片断）

3.《牧歌》

1=G 2/4

自由地

3 5 | 5· 5 | 5 6 7 6 | 6· 7 | 3 5 | 5· 6 | 5 6 5· | 5 — ‖（片断）

翠 绿　的 草 地 上　哎，跑 着　　白 羊。

拓展思考

1. 人声音色十分丰富，组合多样。试了解人声基本分类的音色特质。
2. 思考各国民歌在其文化传承中的意义与价值。
3. 试比较流行音乐与古典音乐的风格特征，并思考如何评价不同类别的音乐。

4 激情的歌唱

【主题乐思】人声的组合

作品鉴赏

在灿烂阳光下

1=G 3/4

贺慈航 词
印 青 曲

```
3 1 2 3 | 1. 3 5 - | 1 1 1. 6 | 5 1 2 - | 3 1 2 3 |
1. 从小爷爷  对  我 说： 吃水不  忘 挖井人， 曾经苦 难
2. 从小老师  教  我 唱： 唱支山  歌 给党听， 几经风 雨

1 5 1 1 | 5. 3 5 - | 6. 6 6 4 | 1 1 5 - | 1 1 5 1 |

2 1 6 - | 2 2 2 3 1 | 2 1 6 1 | 5 - - | 5 |
才 明 白： 没有共产党 哪有新中  国。
更 懂 得：                            （片断）

6 6 4 - | 0 0 0 | 0 0 0 | 0 0 0 | 0 |
```

《在灿烂阳光下》是一首合唱曲，发行于 2002 年。歌曲从童声演唱开始，音乐旋律委婉亲切，娓娓道来。后逐渐加入男女声，讲述了党带领群众走过的风雨历程，音乐风格转而为壮阔宏伟。该歌曲以中速演唱，饱含深情，歌颂了中国共产党的伟大成就。

合唱

根据《新格罗夫音乐与音乐家辞典》中的解释，合唱是很多人集体歌唱的艺术形式，包括齐唱和多声部合唱。无伴奏与有伴奏均为合唱的常见形式，通常有指挥。合唱的艺术特点是：音域宽广，音色丰富，音响层次宽广，变化幅度大，极具表现力。

混声合唱

混声合唱是由不同的人声类别组成，最常见的混声合唱为四声部，分为女高音声部（用S表示）、女中音声部（用A表示）、男高音声部（用T表示）、男低音声部（用B表示）。

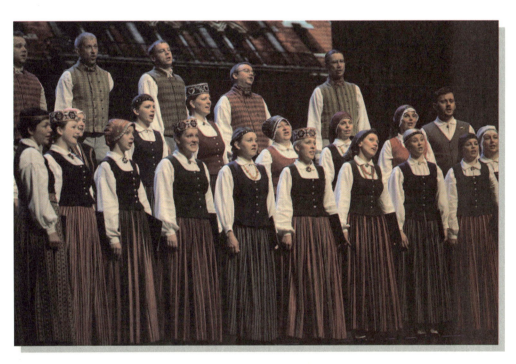

| 混声合唱表演

少林，少林

王立平 词曲

1=F 2/4

少林，少林，有多少英雄豪杰都来把你敬仰。少林，少林，有多少神奇故事到处把你传扬。

（片断）

《少林，少林》是电影《少林寺》的主题曲。歌曲采用进行曲风格，矫健轻快，既富有侠义情怀，又有悠远的意境，搭配穿插其中的中国传统民乐伴奏，描写了中国武术精神所涵盖的英武豪迈与凛然气概。

人物介绍

王立平（1941—　），中国现当代作曲家，中国电影乐团艺术指导，现任中华文化促进会副主席。他的创作大多为电影音乐，音乐具有浓厚的民族风格和鲜明的个性，歌曲优美动听、雅俗共赏。其代表作有：《太阳岛上》《牧羊曲》《大海啊，故乡》《驼铃》《枉凝眉》等。

王立平

调笑令·胡马

[唐]韦应物 词
林 华 曲

1=G 2/4

(女声合唱谱略)

《调笑令·胡马》是为女声而作的合唱曲。该曲选用唐代古词，乐风彪悍，用衬词与后十六节奏模拟马蹄声声，更是遒劲有力。作曲者充分表达了古词意境，创作手法沿用传统合唱作曲技巧，钢琴伴奏也起到了渲染气氛的重要作用。该作品虽为女声演唱，音乐中却透出了一股英姿飒爽的豪情，使之拥有了非同凡响的艺术效果。

人物介绍

林华（1942— ），上海音乐学院作曲系教授，理论家、作曲家。在复调领域有较深造诣，并对音乐审美心理学有深入研究。其著述有《艺术的抽象和抽象的艺术》《色彩复调》《音乐审美心理学教程》等。林华深谙西方作曲技法，并将其合理运用到中国合唱作品的创作中。其一系列带有中国文化印记的合唱作品，技术娴熟，风格清新，代表作有《二泉映月》《阳关三叠》《调笑令·胡马》《渔歌子·西塞山前白鹭飞》等。

林华

知识百科

♪ 同声合唱

同声合唱由同一类别的人声音色组成，包括女声合唱、男声合唱、童声合唱。在同一组音色里可以分高、中、低声部。

♪ 阿卡贝拉

阿卡贝拉（A Cappella），意为无伴奏合唱，最早起源于中世纪的教会素歌。后其表演范畴扩大，融入流行音乐风格等，采用常规演唱形式或人声模拟器乐声，表现力得以极大拓宽。

 作品鉴赏

与 你 同 在

林艺妮、黄夏曦 词
吴东杰 曲

1=F 4/4

| 0 5 | 5 1 | 1 2 2 | 2 3· | 3 5 - - 5 | 0 5 | 5 2 | 2 1 3 | 3 1 2 | 2 - - - |

我 愿 化 作 星 辰 大 海， 时 时 刻 刻 与 你 同 在。

| 0 5 | 5 1 | 1 2 2 | 2 3· | 3 3 3 - 0 5 | 6 1 1 | 1 2· | 1 7 1 | 1 - - - |（片断）

愿 你 睁 眼 遇 见 阳 光， 晨 曦 带 来 新 的 希 望。

《与你同在》创作于2020年，由男、女声和童声演唱，歌词充满温情，旋律婉转轻柔，唱出了人与人之间内心的凝聚与关爱。演唱者们以音乐的形式"云陪伴"，表达了人们在逆境中以爱相随、不离不弃的情义。

关爱互助

♪ 虚拟合唱

虚拟合唱的形式由美国作曲家埃里克·惠特克（Eric Whitacre）首创。人们可以通过互联网，不受时间和空间的限制，不受主客观因素影响，共同加入线上合唱团，其音频、视频经过后期剪辑、合成后，再通过网络呈现出来。比较有代表性的作品有《水夜》《睡眠》《爆云》《男孩和女孩》《海豹摇篮曲》等。

歌曲分类

歌曲分类可有多种角度。聆听一组歌曲，按照不同要求分类，在对应的表格中用"√"表示。

歌曲 \ 类别	表现形式			演唱方法		
	合唱曲	独唱曲	重唱曲	民族唱法	通俗唱法	美声唱法
《在灿烂阳光下》						
《爱的奉献》						
《我爱你中国》						
《黄河颂》						
《清晨我们踏上小道》						
《山丹丹花开红艳艳》						

歌唱声音练习

1. 气息练习

在 $\frac{4}{4}$ 节拍固定音型的音乐伴奏下，用语气词练习气息。需用口鼻联合吸气，吐音时打开口腔，放松喉头，用腹部力量进行弹跳式发声。

```
4/4 ‖: X0  X0  X0  X0 :‖: X    X   —   — ↓ :‖
    1. he  he  he  he      a    yi
    2. hei hei hei hei     ma   mi
    3. ha  ha  ha  ha      da   di
```

2. 音准练习

用唱名或填上韵母、象声词练习发声。

从 1=A 开始，半音上行移至 1=F，再下行回到 1=A。

```
1 2 1 2 | 12 12 121 ‖ 1 2 3 2 | 13 13 131 ‖

1 2 3 4 | 14 14 141 ‖ 1 3 5 5 | 15 15 151 ‖

1 3 5 6 | 16 16 161 ‖ 5 6 1̇ 7 | 1̇7 1̇7 1̇7 1̇ ‖
```

3. 咬字练习

绕口令

板凳宽，扁担长，

扁担没有板凳宽，

板凳没有扁担长。

板凳不让扁担绑在板凳上，

扁担偏要绑在板凳上。

4. 共鸣练习[①]

（1）胸腔共鸣如牛叫："哞——"

（2）喉部声音如虎啸："哇呜——"

（3）喉部张力如羊叫："咩——"

（4）鼻腔共鸣学猫叫："喵——"

（5）唱高音学公鸡叫："喔喔喔——"

① 本练习部分内容选自《跟着龚琳娜来练声》。

5. 两声部练习

试唱以下选自《音乐之声》的唱段。

[美] 理查德·罗杰斯 原曲

1=C 1/4 2/4

云合唱练习

用网络技术手段参与演唱并制作歌曲《好大一棵树》。

好大一棵树
（节选）

邹友开 词
伍嘉冀 曲
朱 洪 编配

1=D 4/4
♩=69

女：3 5 5̂ 3 3 5 — | 6 1 1̂ 6 6 5 — | 6 1 1̂ 1 6 5 5 1 3 |
欢乐你不笑， 痛苦你不哭， 洒给大 地多少绿荫，

p

男：1 — 7 — | 6 — 5 — | 4 — 3 — |
噜 噜

女：2 3 3̂ 2 1̂ 2 — | 3 5 5̂ 3 3 5 — | 6 1 1̂ 6 6 5 — |
那是爱的音符。 风是你的歌， 云是你脚步，

mp

男：2 3 #4 5 6 7 | 1 — 7 — | 6 — 5 — |

女：6 1 1̂ 1̂ 6 6 5 5 1 3 3 | 2 3 3̂ 2 1 1 — |
无论白天和黑夜， 都为人类造福。

f

男：4 — 3 — | 2 — 3 — |

f

女1：6 1 1̂ 6 6 1 — | 5 1 1̂ 5 6 5 5 — | 1 1 1 2 3 2 2 3 3 |
好大一棵树， 绿色的祝福， 你的胸怀在蓝天，

女2：4 6 6̂ 4 6 6 — | 3 5 5 3. 3 — | 6 6 6 7 1 7 7 1 1 |

男：0 0 6 1 1 6 1 — | 5 7 7 5 6 — — |
（※时唱）好大一棵树， 绿色的祝福，

练习说明：

（1）每位同学选择一个声部。

（2）随着固定的伴奏唱录自己的歌声，上传给制作者统一进行合成。

（3）制作音频或视频皆可。

拓展思考

1. 在抗日战争时期，冼星海创作的《黄河大合唱》曾极大地鼓舞了士气，成为全民抗战的精神象征。试聆听并深入理解《黄河大合唱》的歌词内容，了解每一段落的音乐特色。

2. 通过互联网资料搜索，了解当下国内外比较有名的阿卡贝拉组合，并与同学分享其代表作。

第三乐章

谁家玉笛暗飞声，散入春风满洛城
——器乐的分类与组合

自古以来，器乐文化在人类历史的发展进程中占据着重要位置。从沉睡地底的骨笛、古希腊断壁残垣上吹奏阿夫洛斯管（Aulos）的浮雕，到博物馆中展示的琴、瑟，它们周围仿佛回荡着历史的余音，浮现着往日时光的掠影。

《尚书·尧典》有云："八音克谐，无相夺伦，神人以和。"这里体现的是知进退的秩序感，以及追求整体和谐的美感。

器乐之美，焕发着智慧与理性的光辉。

5 庞大的家族

【主题乐思】 器乐的分类

作品鉴赏

酒 狂
（古琴独奏）

[魏]阮籍 曲

1=F

正调定弦：5 6 1 2 3 5 6

【一】♩=82

（片断）

《酒狂》为魏晋时期文学家、音乐家阮籍所作。曲谱初见于《神奇秘谱》，现流传的《酒狂》由古琴家姚丙炎打谱。全曲素材精炼，结构严谨，基本形式为同一曲调在不同高度上的变化重复。乐曲以弱拍位出现沉重的低音或长音的方式，描绘酒后蒙眬、迷离且步履蹒跚、头重脚轻的醉酒神态，抒发作者内心烦闷不安的情绪。

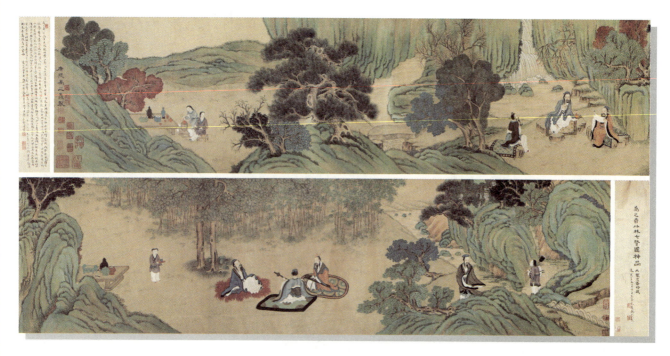

《竹林七贤图》（清代禹之鼎画作）

人物介绍

阮籍（210—263），字嗣宗，今河南开封人，魏晋时期"竹林七贤"之一。阮籍崇尚儒家思想，在《乐论》中充分肯定孔子制礼作乐对于"移风易俗"的重要性，认为"礼定其象，乐平其心，礼治其外，乐化其内，礼乐正而天下平"。作为"正始之音"的代表，著有《咏怀八十二首》《大人先生传》等。

| 阮籍

知识百科

♪ 中国民乐——弹拨乐器

中国传统弹拨乐器是指用手指弹奏、拨子拨奏、琴竹击弦发音的乐器，包括古琴、古筝、琵琶、阮、扬琴、柳琴、三弦等。据记载，琴和瑟为最早出现的弹拨乐器，随后有筝、筑出现。汉代后，出现了抱握弹拨乐器，"琵琶"是这些乐器的总称。琵琶类乐器至唐代已极为盛行，演奏技巧高度发展，另有箜篌等乐器传入。明清时，扬琴由中亚传入我国，弹拨乐器的配置日趋完备。

♪ 古琴

古琴，为我国传统拨弦乐器，距今已有三千多年历史。琴身木质，为扁狭长形，面板用桐木或杉木制成，外侧有徽十三个；琴面张弦七根，音域为 $C-d^3$ 四个八度，弹奏时右手拨弦，左手按弦。

琴，位列"琴棋书画"四艺之首，被尊为修身养性之"雅器"，文化地位显赫，是最能体现中国传统音乐文化与文人精神的乐器。孔子、司马相如、嵇康等历代文人均以弹琴著称。古琴名曲有《高山流水》《广陵散》《梅花三弄》《酒狂》《平沙落雁》等。

| 古琴

光　明　行
（二胡独奏）

刘天华 曲

$1=D$　$\frac{2}{4}$

♩=120【引子】

[乐谱略]

（片断）

《光明行》由刘天华创作于1931年春，翌年2月发表于国乐改进社编《音乐杂志》第1卷第10期。全曲在我国民族音乐传统习用的循环变奏的基础上，结合了西方复三部曲式的特点，由两个主题的循环和变化发展构成。此曲在演奏技法上应用了二胡顿弓与大段落颤弓，使全曲展现出生机勃勃、充满勇往直前的进取精神和对光明前途的乐观与自信。

人物介绍

刘天华（1895—1932），中国近现代作曲家、演奏家、音乐教育家。1922年受聘于北京大学附设音乐传习所国乐导师，后在北京女子高等师范学校音乐体育科、北京艺术专门学校音乐系教授琵琶、二胡，1927年发起成立"国乐改进社"，编辑出版10期《音乐杂志》。为二胡形制及创作的改革、系统教学法的建立、近现代国乐的发展奠定了重要基础。其代表作有《良宵》《光明行》《空山鸟语》等。

刘天华

知识百科

♪ 中国民乐——拉弦乐器

中国传统拉弦乐器，亦称弓弦乐器，其特征是用琴弓激发在琴身上绷紧的琴弦而发声。拉弦乐器在我国最早可见于北宋陈旸《乐书》记载。宋代的拉弦乐器已用马尾为弓，明清时期由于戏曲音乐的兴起和发展，派生出多种不同形制的拉弦乐器，形成了庞大的胡琴家族，成为各地方戏曲、京剧、说唱、民间歌舞以及民族器乐合奏中不可缺少的伴奏、主奏乐器。我国现代拉弦乐器主要有：二胡、京胡、板胡、高胡、中胡、革胡、四胡、椰胡、坠胡、马头琴等。

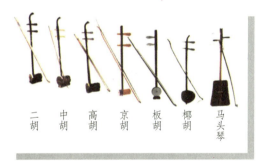
传统民乐拉弦乐器

♪ 二胡

二胡属我国民族乐器中的拉弦乐器类，其音色柔美、浑厚质朴，表现力丰富。二胡历史悠久，其构造由琴杆、琴筒、琴轴、琴弦和琴弓构成。二胡通常按五度关系定弦，里弦d^1，外弦a^1定弦。内弦音色丰满、柔和而优雅，外弦音色较为刚健、明亮，仅在少数情况下用四度或八度定弦。演奏时琴置于腿上，左手抚弦，右手拉弓，用于独奏、伴奏与合奏。二胡名曲有《二泉映月》《光明行》《听松》《赛马》《三门峡畅想曲》等。

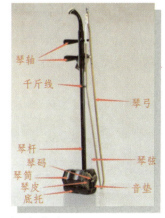
二胡构造图

愁空山

(竹笛协奏曲)

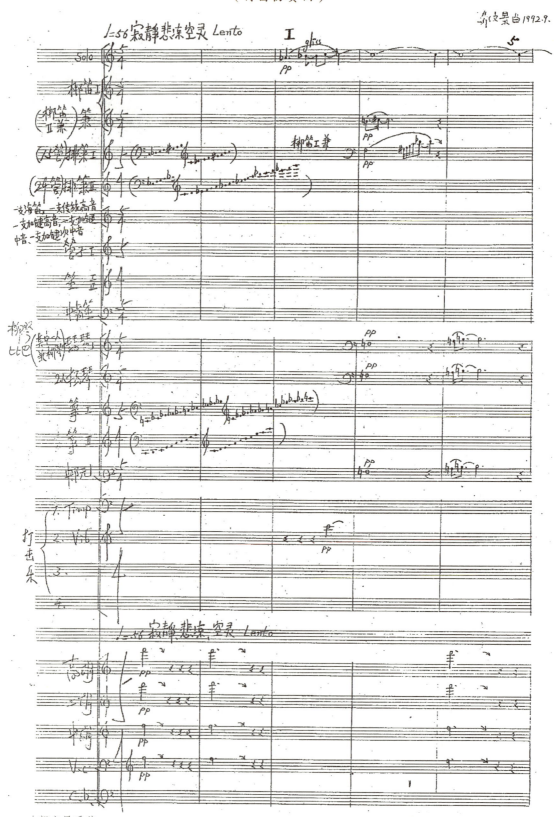

郭文景手稿

竹笛协奏曲《愁空山》是郭文景创作于1992年的大型民乐作品。标题出自李白的《蜀道难》。乐曲分三个乐章，分别对应《蜀道难》中三个诗句，第一乐章（Lento）对应"又闻子规啼月夜，愁空山"；第二乐章（Allegro）对应"连峰去天不盈尺，枯松倒挂倚绝壁。飞湍瀑流争喧豗，砯崖转石万壑雷"；第三乐章（Andante）则对应"一夫当关，万夫莫开""朝避猛虎，夕避长蛇；磨牙吮血，杀人如麻"。三个乐章分别使用了曲笛、梆笛和低音笛三种不同类型的竹笛，营造出三种不同的意境。作者深入发掘中国民族乐器的内在表现力，赋予其戏剧性、悲剧性特征，并结合大型民族管弦乐队特有的音色和磅礴之气，拓宽了民族管弦乐队的表现范围和深度。

人物介绍

郭文景（1956—　），中国当代作曲家，中央音乐学院作曲系教授，原系主任，其音乐创作受四川民间音乐的影响颇深。他是意大利著名出版社 Casa Ricordi—BMG 成立200年来首位签约的亚洲作曲家，也是人民音乐出版社第一位签约作曲家。其代表作有《狂人日记》《川江叙事》《蜀道难》《巴》《御风万里》《祖国》等。

郭文景

知识百科

♪ 中国民乐——吹管乐器

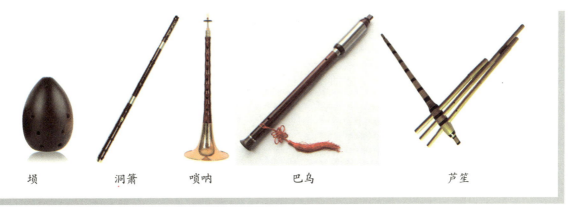

埙　　洞箫　　唢呐　　巴乌　　芦笙

传统民乐吹管乐器

吹管乐器在我国源远流长，《诗经》中对箫、管、钥、埙、竹笛、笙等均有记载。吹管乐器早期为用芦苇编排而成的"钥"，汉代音乐家将之改进形成吹管乐器。鼓乐、骑乐与横吹等表演形式中，均以排箫、笳、笛等为主奏乐器，常见于军队行进、仪仗队、宴会以及其他娱乐活动中。至今在诸多民间婚丧嫁娶及民俗节日中，吹管乐器依然被普遍使用。

根据发音方法不同，我国吹管乐器可分为三类：一是气息经吹孔直接引起空气柱振动而发音，例如：埙、笛、箫等；二是气息经哨子直接引起空气柱振动而发音，例如：唢呐、管等；三是气息经簧片直接引起空气柱振动而发音，例如：巴乌、芦笙、笙等。

♪ 竹笛

竹笛，多以竹子制成，简称笛、笛子，广泛用于中国民间戏曲、曲艺和器乐的吹管乐中。笛自春秋战国时期即在乐队中占重要地位，其通常有1个吹孔、6个指孔，近吹孔处另有膜孔，蒙以芦膜或竹膜，尾部常有2—4个出音孔。笛子的长短形制不同，近代常以其调名指称、分类，一般以第三孔所发音名为其定调。

|竹笛

笛的种类繁多，最常见的两种是以伴奏昆腔类戏曲以及南方各地乐种而得名的曲笛，和以伴奏梆子腔类戏曲及合奏北方各地方乐种而得名的梆笛。笛子具有丰富的表现力，可用于独奏、合奏或伴奏。笛子代表作有《姑苏行》《鹧鸪飞》《春到湘江》《霓裳曲》《喜相逢》等。

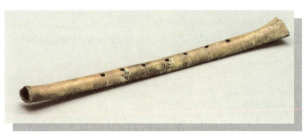
|骨笛

♪ 骨笛

骨笛，新石器时代早期古乐器。长20—22.2厘米，直径1.2—1.5厘米。1987年5月出土于河南省舞阳县城北22公里处贾湖新石器时代遗址墓葬中，距今约8000年，为我国迄今为止所发现最早的乐器，在世界其他文明古国中亦属罕见。这批出土骨笛计十余件，由猛禽的翅骨或腿骨截去两端骨关节后穿孔制成，以七音孔为主。

流浪者之歌
(小提琴独奏)

[西]帕布罗·德·萨拉萨蒂 曲

(片断)

　　《流浪者之歌》是西班牙作曲家萨拉萨蒂所作的小提琴独奏曲。该乐曲既表现了小提琴的旋律性与高难度的演奏技巧，又充满西班牙色彩的浪漫情怀。作曲家运用吉普赛音乐素材进行创作，具有较强画面感。全曲共分为四个部分，引子、缓板、慢板、快板，先抑后扬，从开始部分的抑郁与悲伤到最后的激动昂扬，最后在热情洋溢的的狂欢气氛中结束。

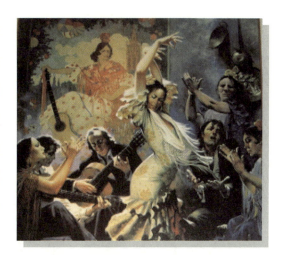

| 吉普赛女郎（画作）

人物介绍

帕布罗·德·萨拉萨蒂（1844—1908），西班牙小提琴家、作曲家。自幼习琴，凭其超越同龄人的琴技，获赐名贵的"斯特拉迪瓦里琴"。他于1856年获资助入学巴黎音乐学院，以全优成绩毕业。萨拉萨蒂演奏技艺精湛，音色纯净、优美；同时创作小提琴作品50余首，其作品才气横溢，被誉为是真正适合演奏的乐曲，至今仍是小提琴音乐会上的常演曲目。其代表作有：小提琴独奏曲《流浪者之歌》《卡门主题幻想曲》《阿拉贡霍塔》等。

萨拉萨蒂

知识百科

♪ 弦乐

弦乐（String），又称"弦鸣乐器"，指主要通过富有张力的弦为发声震动源而发音的乐器。弦乐主要可分为三类：擦奏，即弓弦乐器，使用琴弓摩擦琴弦而发音者，如小提琴等；拨奏，即弹拨乐器，使用手指或拨子弹奏琴弦者，如里拉、竖琴、吉他等；击奏，即击弦乐器，使用琴竹等小槌敲击琴弦而发音者，如扬琴等。通常情况下，弦乐器音色优美，音域较宽，表现力强弱变化幅度大，普遍适用于独奏、重奏、合奏与伴奏，除小提琴与吉他等为全世界广泛应用乐器之外，世界各国几乎都有独具民族性、地区性的弦乐器。

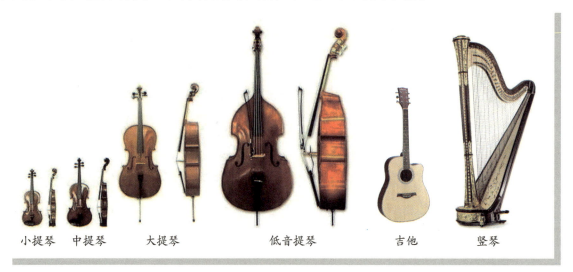

小提琴　中提琴　　大提琴　　　低音提琴　　　吉他　　竖琴

西洋弦乐

♪ 小提琴

小提琴演奏（照片中为我国著名小提琴演奏家俞丽拿）

小提琴，擦奏弦鸣乐器，在乐器中占有重要位置。它既是现代交响乐队的支柱，也是具有高度演奏技巧的独奏乐器。小提琴琴身多为木制，分琴颈和琴身两部分，张弦四根，按 g—d^1—a^1—e^2 定弦。演奏时，将琴身挟于下颚与左锁骨之间。左手执琴颈按弦，右手执弓演奏。

小提琴为提琴家族中体积最小、音域最宽广的乐器，最初流传于阿拉伯地区，11世纪传到欧洲，经长期演变，至16世纪后期逐渐定型，是用于表现各种复杂情绪的、融合度好、音色丰富的乐器。历代音乐家为之创作了不计其数的传世佳作。

龙腾虎跃

（打击乐齐奏）

李民雄 曲

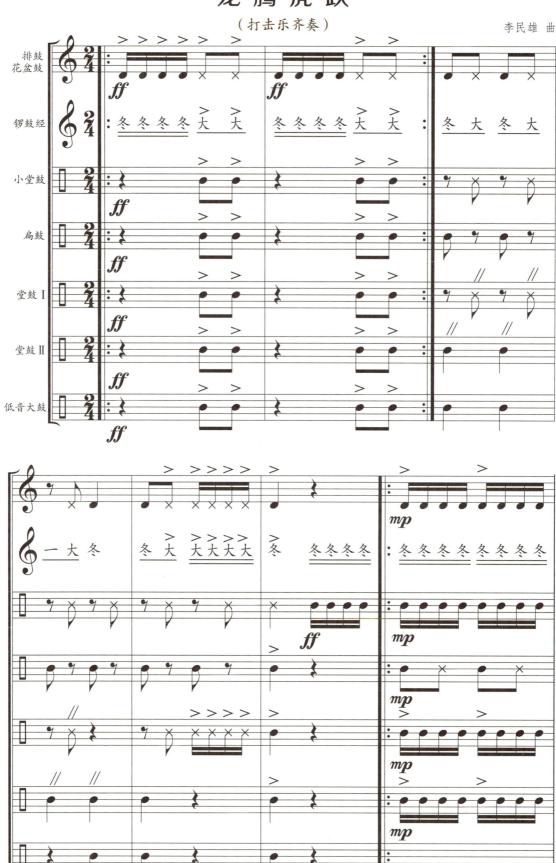

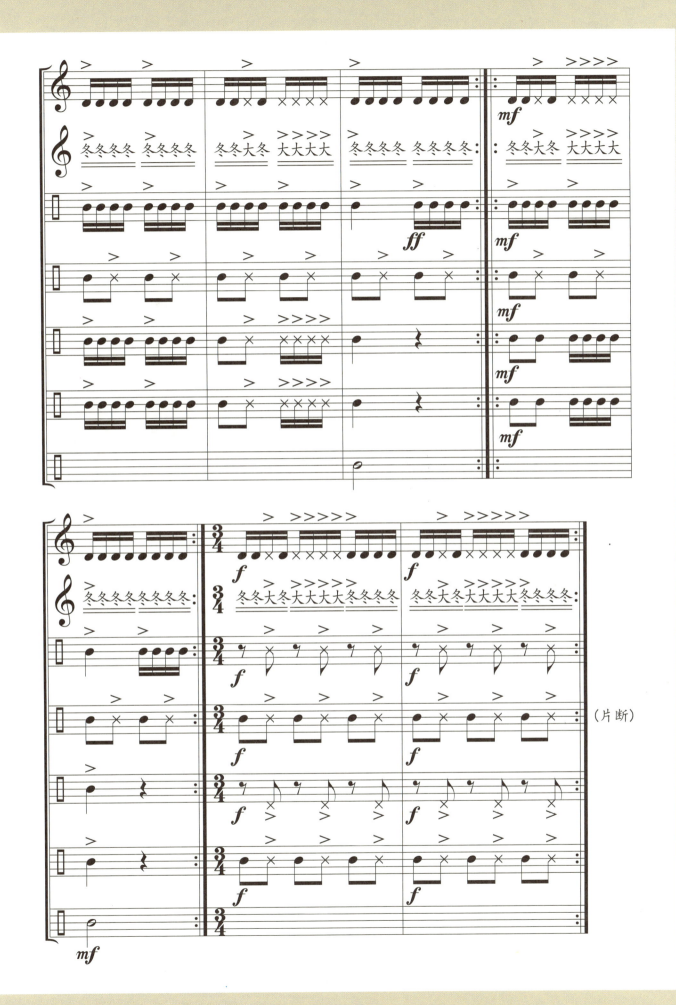

（片断）

《龙腾虎跃》是打击乐演奏家李民雄创作的民族打击乐作品。该曲主题以浙东锣鼓《龙头龙尾》为基础创作加工而成，乐曲结构由引子和三个段落组成，演奏形式以多种演奏技法相结合，排鼓和大堂鼓的单项演奏技法使二者完美组合。音乐变化丰富，乐曲气势雄伟，激情洋溢的旋律充分表现出神州大地朝气蓬勃、建设者勇往直前的繁荣景象。

人物介绍

李民雄（1932—2009），民族器乐与打击乐演奏家、民族音乐理论家。上海音乐学院教授，曾任民族音乐系副主任等职。长期从事民族器乐的研究、教学、创作与演出，率先开设民族器乐概论、民族打击乐等专业课程。著有《民族器乐概论》《中国民族音乐大系·民族器乐》《中国打击乐》《青少年学民族打击乐》《中国打击乐器图鉴》等。

| 李民雄

知识百科

♪ 打击乐

打击乐，乐器类型之一，凡是用打、击的方式发声的乐器（除打弦乐器）可统称为打击乐或打击乐器。打击乐器按是否有一定音高可分两类：有一定音高的乐器，如定音鼓、钢片琴、木琴等；无一定音高的乐器，如小鼓、大鼓、三角铁等。打击乐器按不同的发声方式也可分为两类：膜鸣乐器通过打击面上覆盖的层膜发声，如大鼓、康佳鼓、铃鼓、定音鼓等；自鸣乐器通过击打其乐器本身即可发声，如木琴、钢片琴、木鱼、钹、锣、编钟等。打击乐器在我国传统戏曲伴奏及器乐合奏中均起着极其重要的作用。

辨认中国传统乐器

中国传统乐器种类齐全,我国古代根据不同材质将乐器分为八大类:金、石、丝、木、竹、匏、土、革。通过吹、拉、弹、唱,使音乐形式多样,音色丰满。

(1)填写下列乐器名(标注其编号),并用连线把同一类的乐器归类。

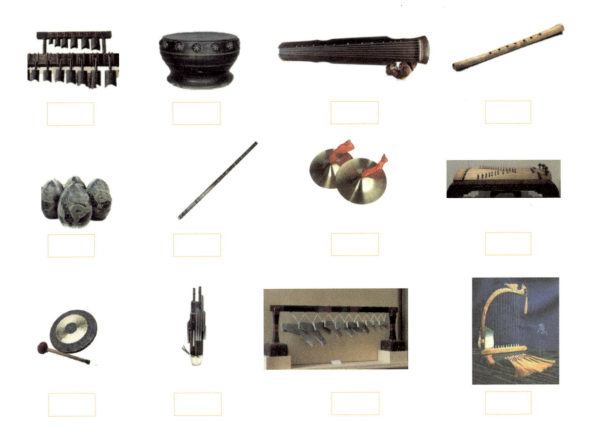

乐器对应编号:① 钟(编钟);② 磬(编磬);③ 琴(古琴);④ 瑟;⑤ 笛(骨笛);⑥ 箫;⑦ 埙(陶埙);⑧ 筚篥;⑨ 锣;⑩ 钹;⑪ 鼓;⑫ 笙(芦笙)。

(2)挑选其中一件乐器,搜集其资料,制作成乐器介绍PPT,在班内交流介绍。
(PPT内容提示:乐器的起源与发展、乐器的构造与发声原理、乐器演奏的代表作品等)

乐器演奏模仿秀

用象声词模仿乐器音色,用肢体模仿演奏姿势,"演奏"一段器乐曲。

春节序曲
(引子与第一主题)

1=C 2/4
快板 有力地

李焕之 曲

(片断)

打击乐小品创编

根据文字提示，编演打击乐小品《假日》。

在一个春光明媚的假日里，你独自在家做功课，写字的"刷刷"声在一片宁静中显得很清晰：x x x x x | 0 0 |

突然，一群同学按响了门铃"叮咚——"：x x | ⌢x - |

于是，你愉快地打开房门，同学们蜂拥而入，他们准备到你家共度假日时光。

他们中，有人开始帮忙刷地板：x x x x x x x x |

也有人玩电脑游戏：x x x x x | x x |

还有人进了厨房开始切菜：x x | $\overset{3}{\overbrace{xxxx}}$ |

大家高兴地敲响了锅碗瓢盆（合奏）：x x x x x | x x x x x x x |

提示：

（1）以上为特定情景与环境设置的节奏型，使打击乐具备一定的含义，如：切菜、写字等。

（2）同学可以拓宽思路，增设一些场景，并为之编创较为典型的节奏型。

（3）不必完全模仿生活中的真实声音，可作想象与拓展，以表达快乐的心情。

（4）将以上各种节奏型进行排列组合，完成一首有完整表达的打击乐小品。

拓展思考

1. 通过互联网搜索，了解乐器家族的不同分类法。

2. 假如让你选择学习一门乐器，你会选择哪一件？谈谈你选择的理由。

6 宏伟的交响

【主题乐思】器乐的组合

作品鉴赏

黄　河

（钢琴协奏曲）

钢琴协奏曲《黄河》，由殷承宗、储望华等改编自冼星海创作的大型声乐作品《黄河大合唱》。该曲由《黄河船夫曲》《黄河颂》《黄河愤》《保卫黄河》四个乐章组成，采用西方协奏曲的创作思路，以中国传统的音乐元素（如：劳动号子等）为素材，将中西方的音乐文化进行了巧妙的融合，成功塑造了具有民族化、形象化、艺术化的中国钢琴音乐特征。

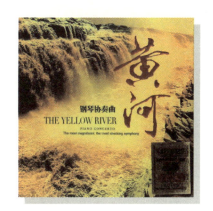

钢琴协奏曲《黄河》唱片封面

人物介绍

冼星海（1905—1945），中国近现代作曲家、"人民音乐家"。1926年于国立艺术专门学校选习小提琴，1928年进入国立音乐院专修科（现上海音乐学院），1929年末赴法国巴黎深造。回国后，积极投身抗日救亡运动，1938年任教于延安鲁迅艺术学院音乐系，并加入中国共产党，创作了我国最具影响力的大型合唱作品《黄河大合唱》。其他重要代表作有《生产大合唱》《保卫卢沟桥》《太行山上》《到敌人后方去》等。

冼星海

知识百科

♪ 协奏曲

协奏曲（Concerto），词义源于16世纪意大利语Concertare，意为"协调一致"，是由一件或多件独奏乐器与管弦乐队之间，或在各乐器组之间相互竞奏，并显示其个性及技巧的一种大型器乐套曲。在巴洛克时期，协奏曲分为大协奏曲、乐队协奏曲与独奏协奏曲三种形式。18世纪后，独奏协奏曲成为演奏家技艺展示的主要形式。莫扎特为协奏曲确立了基本结构形式，一般沿用"快—慢—快"三乐章布局。

命运交响曲

(主题动机)

[德]贝多芬 曲

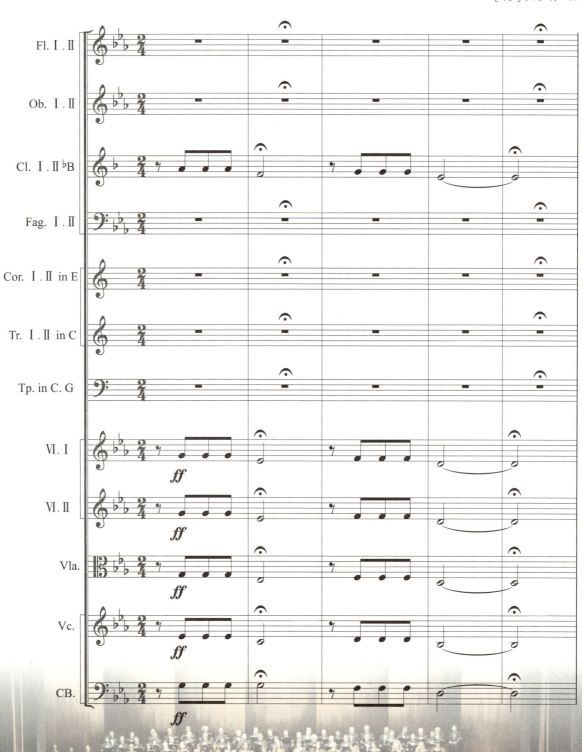

《命运交响曲》即《贝多芬第五交响曲》，是德国作曲家贝多芬重要代表作之一。整部交响曲的开始以三短音一长音的形式构成作品核心主题动机，成为音乐发展的基本"细胞"。乐曲共分为四乐章：第一乐章 c 小调，有活力的快板；第二乐章降 A 大调，稍快的行板；第三乐章 c 小调，快板；第四乐章 C 大调，快板—急板。作品布局合理、结构精炼，是一部充满戏剧冲突的交响乐创作典范。

人物介绍

路德维希·凡·贝多芬（Ludwig van Beethoven，1770—1827），维也纳古典乐派代表人物之一。生于德国波恩，22 岁起定居维也纳。其数量众多的音乐作品具有强烈的艺术感染力和宏伟气魄，被誉为"集古典之大成，开浪漫之先河"。他对奏鸣曲式和交响曲套曲结构的发展和创新具有重大贡献。贝多芬创作题材广泛，大多是古典作品中的典范之作。其重要代表作包括 9 部交响曲、1 部歌剧、32 首钢琴奏鸣曲、5 首钢琴协奏曲、多首管弦乐序曲及小提琴、大提琴奏鸣曲等。

| 贝多芬画像

知识百科

♪ 交响乐

交响乐是由一个或多个乐章构成的大型管弦乐曲，其音乐规模宏大、音色丰富，现指常用于表现重大题材、具有强烈戏剧性的作品。

交响乐不仅包括专为交响乐队创作的多乐章交响曲、交响组曲、单乐章的交响诗、交响序曲、交响幻想曲等，同时也包括协奏曲，是多种音乐体裁的统称。

交响乐并非专属器乐概念，它还可以包括声乐音色。如贝多芬的 d 小调第九交响曲的末乐章《欢乐颂》即为用男女声独唱和混声合唱形式加入乐队共同演绎。

作品鉴赏

秦王破阵乐

秦王破阵乐图谱

《秦王破阵乐》是唐代宫廷乐舞中最富有代表性的歌舞大曲之一。最初用于宴享，后用于祭祀，属于武舞类。该曲根据公元620年秦王李世民征伐四方得胜的事迹编创而成。之后李世民又根据他多年征战生活的体验，亲自绘制了"破阵乐图"，令吕才按舞图排练加工。舞蹈的音乐很有特色，"擂大鼓，杂以龟兹之乐，声震百里，动荡山谷"（《旧唐书·音乐志》），令观众"凛然震悚"，因具有浓郁的战斗氛围和强大的威慑力量而名扬中外。

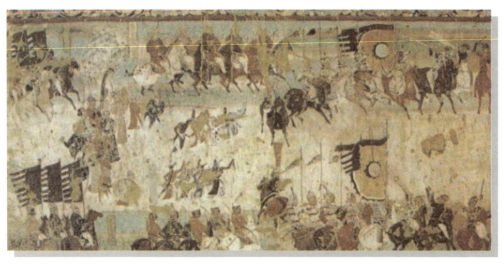

敦煌莫高窟217壁画《破阵乐舞势图》

民族管弦乐

中国民族管弦乐队兴起于 20 世纪 50 年代，是在原有民间器乐合奏的基础上，借鉴西洋管弦乐队编制构建的一种以新型汉族乐器为主体的器乐合奏形式。当代民族管弦乐队有大、中、小三种基本编制，规模分别为 60—70 人、30 人和 10 人左右。大型乐队分为吹管、打击、弹拨、拉弦四组。各种类型的乐队可根据乐曲内容和风格的需要，添加色彩乐器，如箫、埙、月琴、板胡、坠胡、京胡等。代表曲目有《金蛇狂舞》《瑶族舞曲》《春江花月夜》等。

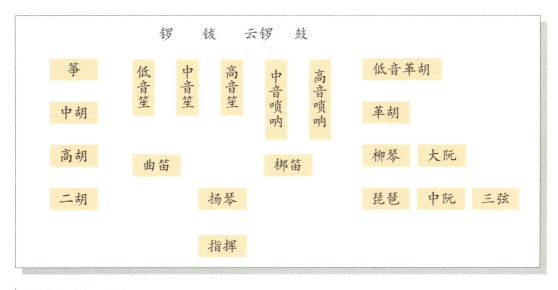

民族管弦乐队配置图

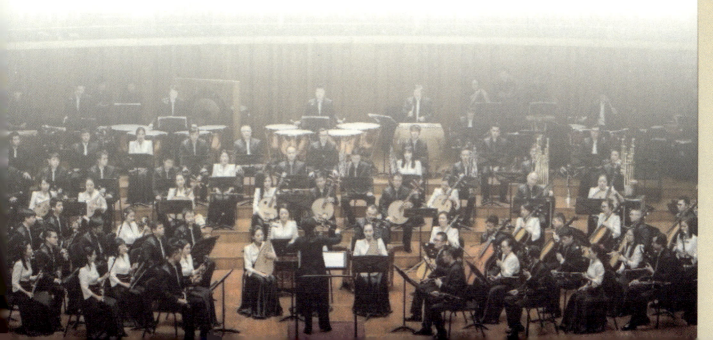

火星神话

（合成器与交响乐队）

［希］范吉利斯 曲

$1={}^{\flat}G$ $\frac{4}{4}$

（片断）

《火星神话》唱片封面

《火星神话》是作曲家范吉利斯受火星探索项目"2001火星奥德赛"委托创作的作品。该作品首演于希腊雅典的宙斯神庙前，其恢弘的气势表现了人类探索火星的欲望与激情。

《火星神话》包括序曲以及十个乐章，由伦敦大都会管弦乐团、120人编制的希腊国家歌剧合唱团、20位打击乐手、美国大都会歌剧院歌唱家杰西·诺玛和凯瑟琳·巴特尔联合演出，作曲家范吉利斯亲自担任电子键盘的演奏。该作品既有势不可挡的行进风格，又能营造宇宙广袤的空间感与神秘感，充分展示了人类极富浪漫主义情怀的音乐想象。

人物介绍

范吉利斯（1943—2022），希腊作曲家，20世纪70年代在英国伦敦建立音乐工作室和实验室，并投入到电子音乐的创作中。其间，创作并完成了《盘旋》《天堂与地狱》《反射率0.39》《中国》等具有实验性的电子音乐作品；在其创作的大量不同风格作品中，还有芭蕾音乐、电影配乐等。其作品风格壮丽大气，音乐极具画面感与想象力，具有独特的个人风格。其代表作有《烈火战车》《南极物语》《城市》《1492：征服天堂》《银翼杀手》《声音》《海洋》《火星神话》《新亚历山大》等。

范吉利斯

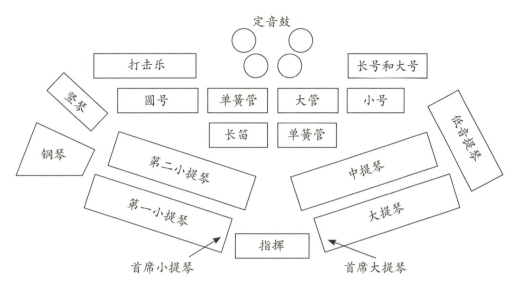

西洋管弦乐队配置图

♪ 西洋管弦乐队

西洋管弦乐队（Orchestra），又称交响乐团，指主要由弦乐器、木管乐器、铜管乐器和打击乐器组成的大型器乐合奏乐队。交响乐队编制可以从几十人到上百人不等，一般弦乐器组占全乐队半数。现代大型交响乐队可达到四或五管编制。庞大的体量与丰富的乐器构成，使得管弦乐队成为最富艺术表现力的演奏形式之一。

♪ 合成器

合成器（Synthesizer），当代广泛运用的一种电子乐器，主要由音序器和音色两大部分组成。合成器可以编辑极为复杂的音乐织体，并能产生、存储、组织大量乐器音色、自然界声音及人工合成音色。合成器对于现代电子音乐的发展具有里程碑式的意义。

合成器

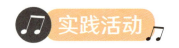 实践活动

了解西洋管弦乐队

观看（或聆听）管弦乐曲《青少年管弦乐指南：基于普赛尔的一个主题的变奏与赋格》(The Young Person's Guide to the Orchestra: Variations and Fugue on a Theme of Purcell, Op.34, 1946) 中的终曲《赋格》演奏视频，完成以下两个练习。

（1）依次写出乐器演奏的次序（用一、二、三……表示）。

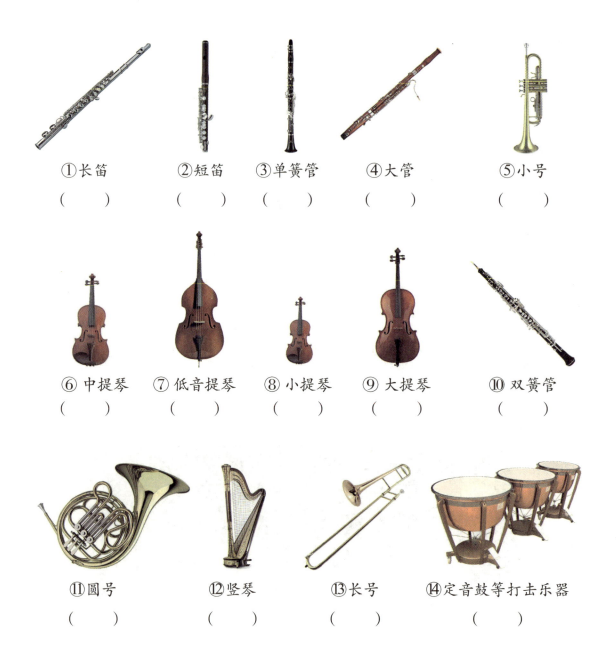

① 长笛（　）　② 短笛（　）　③ 单簧管（　）　④ 大管（　）　⑤ 小号（　）

⑥ 中提琴（　）　⑦ 低音提琴（　）　⑧ 小提琴（　）　⑨ 大提琴（　）　⑩ 双簧管（　）

⑪ 圆号（　）　⑫ 竖琴（　）　⑬ 长号（　）　⑭ 定音鼓等打击乐器（　）

（2）把乐器编号填入西洋管弦乐的队形图中。

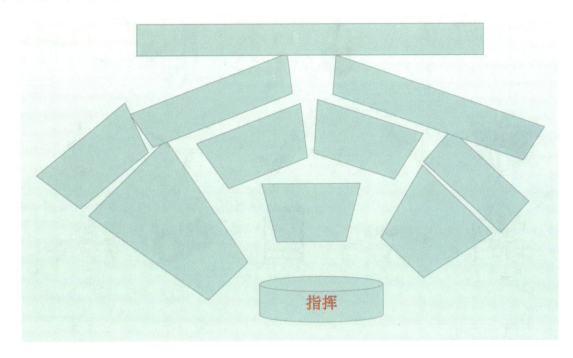

了解民族管弦乐队

观看民族管弦乐队演奏《瑶族舞曲》的视频，辨认民族乐器，熟悉中国民族管弦乐队的一般排列方法，并在如下空白乐队图中标上乐器相应编号。

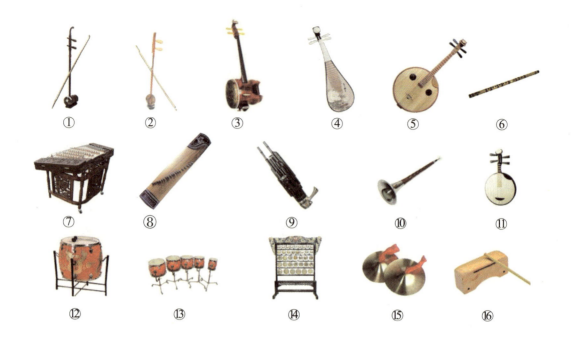

组建模拟乐队

在平板电脑上下载可以模拟不同乐器音色的软件，组建一个模拟乐队。每位同学选用不同乐器音色进行演奏，合成一首音色丰富的合奏曲。

提示：

（1）一人下载一个乐器音色即可。可以是单纯音色（如小提琴、钢琴），也可以是复合音色（如弦乐器、管乐器）。

（2）在网上搜寻音乐作品的乐队谱（或自主改变），如有乐队分谱更为合适。选择以较为短小的乐曲、较少的声部为宜。

（3）可在老师与同学的帮助下按照自己的特长与能力选择声部，课后进行练习。

（4）录下自己的演奏视频，与同学进行交流与相互指正，然后再练习。

（5）在老师的指导下在课堂上进行合成，并录音或录像留存、分享。

拓展思考

1. 乐队训练往往能够体现个人与整体的关系——一名演奏者既拥有独立的技术展示能力，又能与团队保持统一和谐。由此出发，思考并举例说明个人与集体的关系。

2. 你是否曾有过乐队合作的经历？可否与同学分享你参加乐队的经验与心得？

第四乐章

舞势随风散复收，歌声似磬韵还幽
——音乐与其他艺术门类

帷幕开启，乐声响起……

舞台上，唱不尽人间悲欢离合，演不完历史风云变幻。戏的张力、舞的灵动，在传奇故事中交融。唱念做打尽显非凡功底，旋转翻腾方展艺术魅力。动感的音符与动情的表演交融汇集，构筑成华美的乐章与绚丽的舞台效果。

音乐，与姐妹艺术相依相守，彼此观照。所有的感知，视觉的、听觉的……在这里汇成审美体验的集体盛宴，华美瑰丽，相得益彰！

7 和谐的律动

【主题乐思】舞剧、芭蕾组曲、探戈

作品鉴赏

渔 光 曲

任 光 曲
扬 帆 编曲

1=C 4/4

1̇ - - 5	2̇ - - 5	5̇ - - 3̇	2̇ - - -
3̇ - - 2̇	6 - - 2̇	1̇ - 1̇ 6	5 - - -
6 - - 5	1̇ - - 6	5 - - 3̲5̲	6 - - -
5̇ - 5̇ 3̇	6̇ - 6̇ 3̇	2̇ - - 5	1̇ - - 0

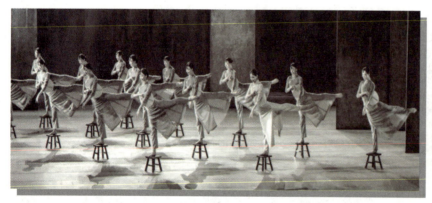
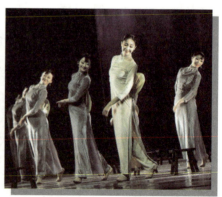

舞剧《永不消逝的电波》剧照（女子群舞，编舞：韩真 周莉亚）

　　舞剧《永不消逝的电波》取材于同名电影，展现了解放战争时期我地下工作者呕心沥血的艰苦工作和可歌可泣的奉献精神。《渔光曲》是剧中第二幕开场舞段：晨光微熹，一群身着素色旗袍的柔美女子步履轻盈，风姿绰约，霎时间时光倒流，老上海风情生动再现。舞者以非凡的控制力在一方板凳上显示高超的舞技，为这部红色主题的舞剧增添了一丝浪漫色彩与隽永之美。

　　这首舞蹈配乐《渔光曲》，原是1934年拍摄的同名电影主题歌。经过改编与重新配器，作为舞蹈背景音乐，对气氛渲染、人物性格的烘托与江南风情的描绘起到恰如其分的作用。

人物介绍

任光（1900—1941），中国近现代音乐家、作曲家。年轻时赴法国学习音乐。1927年回国后参加左翼剧联音乐小组及作曲者协会。1940年在新四军军部工作，皖南事变时牺牲。代表作《渔光曲》作于1934年，是同名电影主题歌。此外有《打回老家去》《高粱红了》等作品，对当时的抗日运动起到了积极的推动作用。

任光

知识百科

♪ 舞剧

舞剧（Dance-drama）是以舞蹈为主要表现手段，综合了音乐、美术、文学等艺术门类，表现人物和戏剧情节的舞台表演艺术。舞剧创作包括编剧、作曲、舞美设计、乐队演奏及舞蹈编排这些环节，缺一不可。

舞剧中通常包括各种舞蹈形式，如独舞、双人舞、三人舞、群舞、组舞或舞蹈性哑剧等。代表作有《吉赛尔》《葛佩莉亚》《天鹅湖》《胡桃夹子》《睡美人》等。

中国民族舞剧从20世纪50年代开始发展。它集中了中国古典舞蹈、民族舞蹈的特点，融合了中国戏曲、武术等动作，自成一格，独具特色。代表作有民族舞剧《宝莲灯》《小刀会》《丝路花雨》等，还有借鉴古典芭蕾形式的《鱼美人》《白毛女》《红色娘子军》等，均取得很大的成功。

♪ 中国舞

中国舞泛指中国古典舞、民族舞和民间舞等中国舞蹈种类。中国舞的舞蹈基训部分借鉴引用了芭蕾的训练体系，并融合了中国传统戏曲、武术等技术、技巧，形成了独具一格的民族舞蹈特点，体现出中国传统舞蹈审美趣味。具有代表性的作品有《春江花月夜》《秦俑》《金山战鼓》《东方红》《翻身农奴把歌唱》《雀之灵》等。

作品鉴赏

《胡桃夹子》是世界上享有盛誉的芭蕾舞剧之一。这是一部两幕三场的梦幻舞剧，剧本是彼季帕根据恩斯特·霍夫曼的童话《胡桃夹子和鼠王》及大仲马的改编本写成的。舞剧的音乐由柴可夫斯基作于1892年，充满了单纯而神秘的神话色彩，具有强烈的儿童音乐特色，深受观众喜爱。

在舞剧的第二幕中穿插了性格舞的设计，由具有不同国度特色的舞蹈组成。它们个个短小精悍，无论是音乐还是舞蹈都十分精彩且富有民族特征。

《胡桃夹子》性格舞集

咖 啡

［俄］柴可夫斯基 曲

$1=^{\flat}B$ $\dfrac{3}{8}$

| 5 3 | 5 3 | 5 45454 3 | 3. | 5 3 | 5 3 | 5 45454 3 | 3. |
| 1 2 | 3 3 | 3. 2 3 | 2 1 | 2 3 | 1 71717 6 | 6. | （片断） |

美丽的阿拉伯姑娘出场了，她的舞姿婀娜曼妙。这段舞曲音乐的速度缓慢，气氛幽静。它以弦乐器作背景，单簧管奏出主旋律，具有浓厚的异国韵味，给人以朦胧、神秘的感觉。

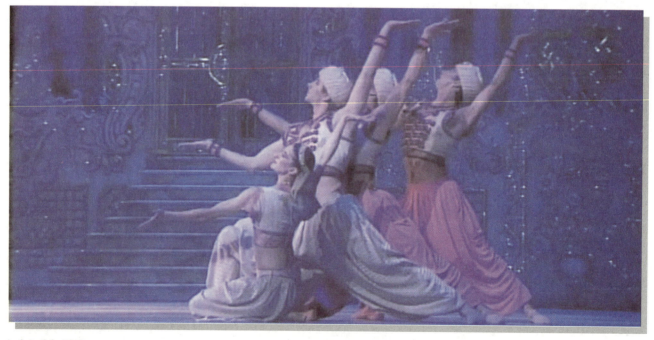

《咖啡》剧照

茶

[俄]柴可夫斯基 曲

（片断）

　　穿着中式服装及打扮的男孩和女孩跳起俏皮的中国风格舞。这首乐曲以清脆高亢的短笛声吹奏旋律，并以低沉的大管作伴奏，形成音区音色的强烈对比。再加上跳跃的拨弦音，显得诙谐幽默，似小精灵在舞蹈。

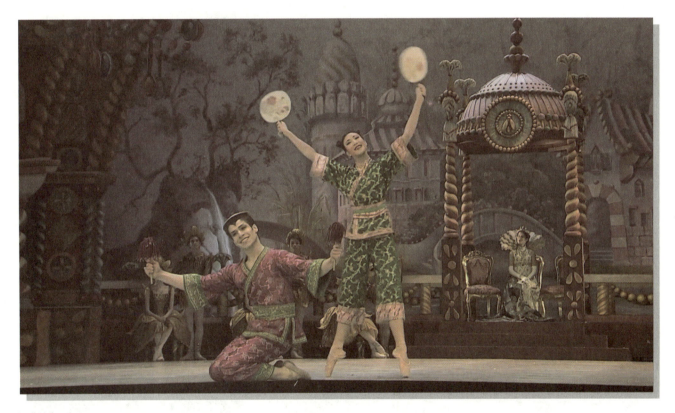

《茶》剧照

　　以上两段舞蹈音乐是作曲家凭自己想象而作，由于阿拉伯盛产咖啡，而中国是茶叶的故乡，因此而命名。

特列帕克舞曲

[俄]柴可夫斯基 曲

1=G 2/4

（片断）

俄罗斯小伙子来欢迎客人了，他们跳起了刚劲奔放的特列帕克舞。这首舞曲有着跳跃的旋律和强烈的节奏，有时还加以有力的跺脚声，活泼生动。乐曲在不断的反复中速度渐渐加快，洋溢着热情欢乐的情绪。

《特列帕克舞曲》剧照

芦 笛 舞 曲

1=D 2/4　　　　　　　　　　　　　　　　　　　　　　　［俄］柴可夫斯基 曲

| 1̇ 7 1 7　1̇ 7 | 2̇ 1 3 5 1 3 | 4 3 4 3　2 1 5 3 | 1̇ 　1̇ 7 |（片断）

一群可爱的杏仁饼女牧童手拿芦笛（用芦苇秆做的笛子）翩然舞蹈。在舞剧音乐中用三支长笛重奏的形式模仿芦笛的乐声，清新跳跃的旋律与纯净的伴奏音色表现了少女们的纯洁与可爱，乐曲中透出朴实的田园风味。

《芦笛舞曲》剧照

知识百科

♪ **芭蕾组曲**

芭蕾组曲是组曲的一种，选取芭蕾舞剧音乐中的精采片断，组合在一起，以套曲的结构形式呈现独立的音乐作品。组曲可完全按照原有作品中的段落进行组合，也可对原作加以改编。芭蕾组曲使经典芭蕾音乐得到更广泛的普及、流传与推广，同时也丰富了音乐会的演奏曲目。

性格舞

性格舞（Danse de Caractere）是一种技术舞蹈，是在汲取民族民间舞蹈素材，掌握其基本元素和基本结构形式的基础上，着重展现有别于古典芭蕾，也有别于不同民族、不同风格的外国民间舞的舞蹈形式。性格舞演员通常具有全面的舞蹈技术技能，掌握不同风格舞蹈的表现能力，其作品风格鲜明、结构严谨。在芭蕾舞剧中，它与古典芭蕾互相配合，能充分满足芭蕾剧情和人物塑造的需要，使整个作品更具丰富多彩的表现形态。

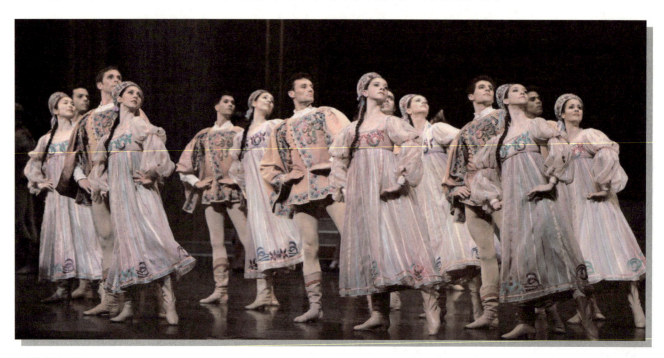

性格舞表演

人物介绍

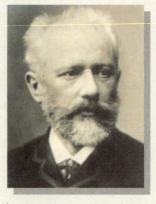

柴可夫斯基

柴可夫斯基（1840—1898），浪漫主义时期俄国作曲家。因热爱音乐放弃法律专业的学习而转入圣彼得堡音乐学院，毕业后在莫斯科音乐学院任教，后专门从事音乐创作。其作品体裁广泛，旋律具有俄罗斯抒情风格，优美、伤感且富有个性。代表作有《天鹅湖》《睡美人》《胡桃夹子》《叶甫根尼·奥涅金》《黑桃皇后》《第一钢琴协奏曲》《悲怆交响曲》等。

化 装 舞 会
(班多钮与乐队)

[阿] 罗德里格斯 曲

主题一：

$1={}^\flat B$ 4/4

3 0 2 0 7 0 #5 0 | 0 3 4 3 #2 3 0 | 3 0 3 0 1 0 6 0 | 0 3 4 3 #2 3 0 |（片断）

主题二：

$1={}^\flat B$ 4/4

6 7 1 0 0 6 7 1 | 7 - 6 0 3 | 6 6 6 5 5 4 4 3 | 3 - 2 - |

0 7 7. 6 6. #5 5 | 5 4 4. 3 3 - | 2 0 0 1 7 6 | 6 3 （片断）

主题三：

$1={}^\flat B$ 4/4

0 3 0 4 3 | 3 0 0 3 3 2 4 3 | 0 2 0 3 2 | 2 0 0 2 2 1 3 2 |

0 1 0 2 1 | 1 0 0 7 7 2 1 | 0 7 6 #5 | 6 4 3 #2 |（片断）

《化装舞会》是一首著名的阿根廷探戈舞曲，作于 1917 年。曲作者罗德里格斯当时年仅 17 岁，是一名建筑系的学生。1924 年该曲流传到巴黎，此后风靡全世界。

该作品原配有歌词，后被改编为各种器乐曲，尤以班多钮（手风琴）与乐队的版本最为流行。乐曲旋律用顿音与连音作对比组成富有个性的旋律，切分节奏与休止符形成抑扬顿挫的节奏，其丰富的配器音色使乐曲充满神秘而意味深长的特质。

探戈

探戈（Tango）是阿根廷的一种社交舞，也是器乐曲与歌曲体裁之一。19世纪下半叶开始出现。探戈音乐融合了欧洲、非洲、美洲等多种文化因素，尤以黑人音乐影响为最明显。早期流行于阿根廷底层人民中间，20世纪后进入上层社会并传入欧洲，至今在世界各国盛行不衰，并已渐渐发展为表演舞与竞技舞。

探戈舞曲多为 $\frac{2}{4}$ 拍或 $\frac{4}{4}$ 拍，中速，突出切分音。探戈的旋律形态丰富，节奏变化多样，曲调大多深沉、徐缓，并带有浓重的哀伤、惆怅的情绪。

| 探戈舞

早期的探戈乐器多由吉他、小提琴、曼陀林等演奏。20世纪后逐渐确立了以钢琴、六角手风琴（班多钮）和小提琴等几种乐器的组合。其中，六角手风琴低哑的音色与探戈怀乡伤感的内涵贴切吻合，至今是演奏探戈主旋律的主要乐器之一。

| 六角手风琴

实践活动

炫动民族舞风

在我国，每个民族都有特点鲜明的民族舞，观看一组以民族舞为原型创作的舞蹈，辨别它们分别是哪个民族的舞蹈，感受其音乐与舞蹈的风格及作品呈现的民族性格。

（1）欣赏舞蹈《黄土黄》。

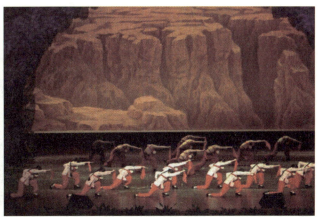

（2）欣赏舞蹈《摘葡萄》。

（3）欣赏舞蹈《草原女民兵》。

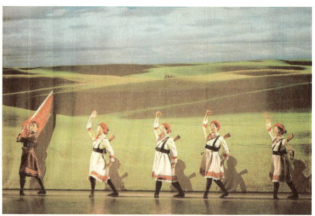

（4）欣赏舞蹈《洗衣歌》。

（5）欣赏舞蹈《阿里郎》。

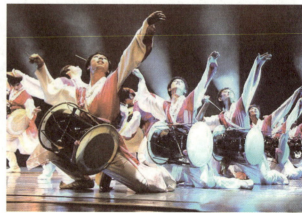

辨认舞种与舞蹈形式

观看舞蹈，将相应的编号填入表格内。

舞蹈名	舞种（选择）	形式（选择）	地域或民族（自写）
《春江花月夜》			
《海盗》			
《天鹅之死》			
《行草》			
《大河之舞》			

对应编号如下：

舞种：①芭蕾；②中国舞；③现代舞；④外国民间舞。

形式：①独舞；②群舞；③双人舞。

载歌载舞

聆听并学唱男女声二重唱歌曲《边寨喜讯》，通过欢快的音乐节奏，感受歌曲中关于脱贫致富的自豪与喜悦之情。观赏《边寨喜讯》歌舞表演，选取几个基本动作与舞步，进行该舞蹈编创。

边寨风光

边寨喜讯

1=C 2/4

♩=87 欢乐地

王晓岭 词
胡廷江 曲

(1 1 1 2 1 | 5 1 1 2 1 1 | 5 1 1 2 1 6 1 1) | 1 3 3 3 3 3 |

(伴)赛啰啰啰 啰啰

1 2 2 2 2 2 | 5 2 2 2 2 2 1 | 3 — | 1 3 3 3 3 3 | 1 2 2 2 2 2 |

赛啰啰啰 啰啰 赛啰啰啰 啰啰里赛， 赛啰啰啰 啰啰 赛啰啰啰 啰啰

5 2 2 2 2 2 1 | 1 5 1 0 | 5 1 1 1 1 3 | 5 1 6 5 | 5 1 1 1 1 6 5 |

赛啰啰啰 啰啰里赛啰赛。 这边那个金满 山哎，（男）那边那个银满

1 2 0 | 2 2 2 2 2 1 | 6 2 1 | 6 1 6 1 2 2 3 | 5 5 |

山， 山山水水 歌声 传哎， 人人那个笑开 颜 啰。

5 1 1 1 1 3 | 5 1 6 5 | 5 1 1 1 1 5 | 1 2 0 | 2 2 2 2 2 1 |

(女)这边那个花满 园哎， 那边那个果满 园。 父老乡亲捎个

3. 2 2. 3 | 5 5 6 2 1 1 | 1 0 | 3 5 5 5 5 3 2 | 1 2 2 2 2 1 6 |

信 咧， 满满的幸福 感。（合）赛啰啰啰 啰啰里 赛啰啰啰 啰啰里

5 2 2 2 2 1 6 | 3 5 5 | 3 5 5 5 5 3 2 | 1 2 2 2 2 1 6 |

赛啰啰啰 啰啰里赛啰赛， 赛啰啰啰 啰啰里 赛啰啰啰 啰啰里

5 2 2 2 2 2 1 | 1 5 1 ‖: 5 1 1 1 1 3 | 5 1 6 5 | 5 1 1 1 1 5 |

赛啰啰啰 啰啰里 赛啰赛。(女)这边那个过一 村哎， 那边那个过一

2 — | 2 2 2 2 2 1 | 6 2 1 | 6 1 6 1 2 2 3 | 5 5 |

寨， 村村那个锣鼓 喧哎， 小康那个大路 宽 啰。

5 1 1 1 1 3 | 5 1 6 5 | 5 1 1 1 1 5 | 1 2 0 | 2 2 2 2 2 1 |

(男)东村那个树有 根哎， 西村那个水有 源， 谁让生活变了

拓展思考

1. 通过对以上几个舞蹈作品的欣赏，谈谈你理解的音乐与舞蹈的关系。

2. 拉美舞蹈丰富多样，除了探戈，还有哪些舞种？请在网上搜索视频观看，说说拉美舞蹈与舞曲的风格。

8 咏唱的戏剧

【主题乐思】戏曲、歌剧、音乐剧、电影音乐

 作品鉴赏

《霸王别姬》选段

（虞姬唱段：看大王在帐中和衣睡稳）

$1=\text{E}$ $\frac{2}{4}$ $\frac{4}{4}$

```
3. 5 3 2 | 3 1 7 6 5 6 | 6 ³6 ⁷6 5 6 6⁻⁵ | (5. 6 6 5 3 2 1 2 3 5 6 |
 看      大    王

1 2  6 5 3 5  2 1 3 5  2 1 | 6̣ 2  7̣ 6̣  1 3  5 3 6 1 | 5  5 6) 3  5 |
                                                                  在 帐

3 5 6 3 (3 5) | 7. 6  ²7. 6 5 | 6 0  1. 3 3 5 | ⁷6  —  | (片断)
 中      和  衣    睡       稳。
```

唱词：

虞姬唱（南梆子原板）

看大王在帐中和衣睡稳，
我这里出帐外且散愁情。
轻移步走向前荒郊站定，
猛抬头见碧落月色清明。

虞姬唱（西皮二六）

劝君王饮酒听虞歌，解君愁舞婆娑。
赢秦无道把江山破，英雄四路起干戈。
自古常言不欺我，成败兴亡一刹那，
宽心饮酒宝帐坐，待见军情报如何。

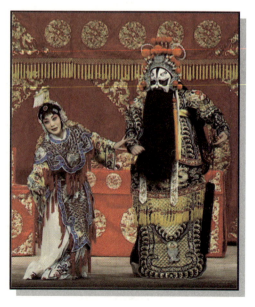

京剧《霸王别姬》剧照

虞 姬 舞 剑
（曲牌《夜深沉》）

京剧《霸王别姬》是梅兰芳在 1921 年与杨小楼合作创编的京剧剧目，取材于项羽与刘邦垓下之战的历史故事。剧中，梅兰芳饰演的虞姬雍容华贵，气度非凡，面临危难视死如归。

梅兰芳先生在剧中设计的唱腔不仅婉转动听，而且委婉中带着悲凉，恰如其分地刻画了虞姬善良勇敢、贤惠知礼的品质；且做功绝佳，仪态万方。尤其在"舞剑自刎"段落中，舞蹈造型优美，堪称一绝，成为梅派经典代表作。

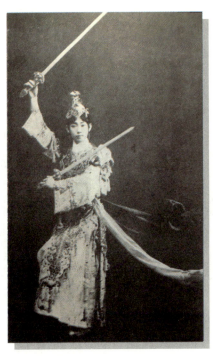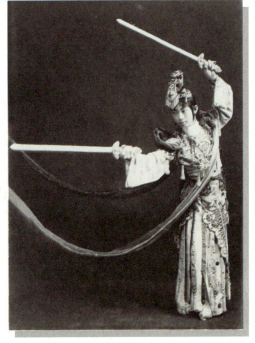

梅兰芳的《虞姬舞剑》剧照

知识百科

♪ 中国戏曲

中国戏曲是融文学、音乐、舞蹈、美术、武术等为一体的的综合性表演艺术。最早起源于民间歌舞说唱，经各时期的发展演变，逐渐形成了完整的戏曲艺术体系和大量具有较高艺术价值的剧目，在世界戏剧艺术史上占有重要地位。由于受地方语言、音乐风格、社会人文的影响，各地形成了富有表现力的、风格迥异的剧种。我国目前比较具有影响力的剧种有：京剧、昆曲、越剧、黄梅戏、豫剧、秦腔、粤剧等。

♪ 京剧

京剧是我国影响最大的戏曲剧种。清乾隆年间至道光年间，徽剧与汉剧艺人进京献艺，后吸取了昆剧、梆子等唱腔，逐渐融合发展为京剧。该剧通过代代传承，形成以"西皮""二黄"为主的板腔体唱腔的戏曲音乐，凝练出"唱、念、做、打"的表演功夫。戏剧人物分为"生、旦、净、丑"角色行当，构成一套规范化、程式化的表演体系。同时，还涌现出了一大批京剧表演艺术家如：谭鑫培、梅兰芳、周信芳、杨小楼、余叔岩等，并留存有大量优秀剧目，如《四郎探母》《霸王别姬》《贵妃醉酒》《三岔口》《长坂坡》《穆桂英挂帅》等。

人物介绍

梅兰芳（1894—1961），京剧表演艺术家。出身于梨园世家，8岁学戏，10岁登台。于1949年前先后赴日本、美国、苏联演出，并荣获美国波莫纳学院和南加州大学的荣誉文学博士学位。先后担任过中国京剧院院长、中国戏曲研究院院长、中国戏剧家协会副主席。

梅兰芳先生在五十余年的舞台生涯中，推动京剧旦角艺术进行创新性发展，形成了具有独特个人风格的艺术流派，世称"梅派"。其代表作有《贵妃醉酒》《宇宙锋》《霸王别姬》《打渔杀家》《穆桂英挂帅》等。

京剧大师梅兰芳

紫藤花

王泉、韩伟 词
施光南 曲

1=A 2/4
慢中速

（乐谱片断）

紫藤花，紫藤花，洁白绛紫美如云霞。
为了献给心上的人，我把你轻轻采撷。

歌曲《紫藤花》选自歌剧《伤逝》。《伤逝》改编自鲁迅同名小说，是为纪念鲁迅诞辰100周年而作。歌剧尊重原著精神，承袭了鲁迅原作中凝重的悲剧风格，着重于人物心理刻画。在音乐创作上运用了多样化的声乐体裁与演唱形式，以抒情性的手法表现了人物丰富、复杂的内心情感。曲风既有二十世纪二三十年代的歌谣体特征，又具有时代气息，充分体现了作曲家施光南的音乐才华。该剧在中国歌剧史上具有里程碑意义。

二重唱《紫藤花》由男女主人公一起演唱，曲风浪漫，情感真挚。歌中以紫藤花象征着主人公涓生和子君纯真而又美好的感情。

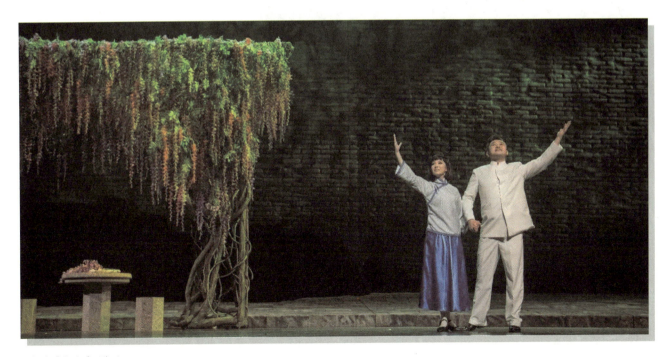

歌剧《伤逝》剧照

知识百科

歌剧

歌剧（Opera）是融音乐（声乐与器乐）、戏剧（剧本与表演）、文学（诗歌）、舞蹈、舞台美术等门类的综合性舞台戏剧艺术。

歌剧于1600年诞生于意大利，后在全欧洲盛行。歌剧的类型较多：有意大利正歌剧、喜歌剧，法国喜歌剧、轻歌剧、大歌剧，德国歌唱剧，等等。演唱是歌剧中重要的表达形式，声乐部分的演唱形式有独唱、重唱、合唱等。在传统意大利歌剧中，根据剧情与人物表达的需要，声乐往往分为宣叙调（常用于叙事）、咏叹调（常用于抒情）等。器乐演奏部分包括序曲、幕间曲及舞蹈音乐等，器乐对歌唱情感的表达与场景气氛的渲染有着至关重要的作用。

中国歌剧从20世纪早期发端，当时盛行的儿童歌舞剧、歌唱剧等是歌剧的萌芽状态及雏形。20世纪40年代由延安秧歌剧发展而成的《白毛女》代表着我国歌剧创作的里程碑。中华人民共和国成立后，我国民族歌剧得到了新的发展，出现了《洪湖赤卫队》《江姐》等优秀剧作。中国歌剧吸收了地方戏曲的特点，借鉴了西方歌剧的长处，既具有民族特色，又具有多样化。

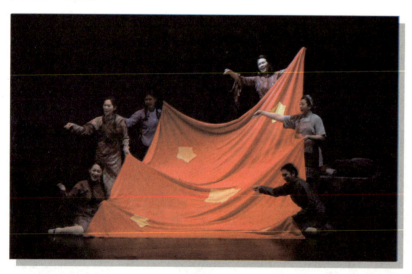

歌剧《江姐》剧照

咏叹调

咏叹调是歌剧声乐的主要组成部分之一，以独唱形式出现。咏叹调往往被安排在戏剧情节发展的关键时刻，由剧中重要角色演唱，着重表现剧中人在特定情景中的思想感情。咏叹调的旋律优美动听，并且强调声乐演唱技巧，是最有艺术魅力的唱段。经典的咏叹调甚至比歌剧本身的流传更为广泛，如：《今夜无人入睡》《冰凉的小手》《月亮颂》《我亲爱的爸爸》《斗牛士之歌》《晴朗的一天》等。

人物介绍

施光南（1940—1990），中国现当代歌曲作曲家。先后在中央音乐学院、天津音乐学院作曲系学习，后于天津歌舞剧院任创作员。曾任中华全国青年联合会副主席、中国音乐家协会副主席。其作品主要成就体现在歌曲创作上，曾获得多个全国奖项。鉴于他的成就，2018年12月18日，党中央、国务院授予施光南改革先锋称号，颁授改革先锋奖章，获评"谱写改革开放赞歌的音乐家"。其代表作有《祝酒歌》《吐鲁番的葡萄熟了》《在希望的田野上》《月光下的凤尾竹》《C小调钢琴协奏曲》《伤逝》等。

| 施光南

作品鉴赏

音乐剧《音乐之声》创作于1959年。1965年同名影片上映，并获得了奥斯卡金像奖最佳影片、最佳导演等5个奖项。电影《音乐之声》剧情取材于20世纪30年代发生在奥地利萨尔茨堡的一个真实故事：修女玛利亚在一位海军上校家中当家庭教师，她用音乐和上校的孩子们打成一片，组成"家庭合唱团"，并最终逃离纳粹的统治，到国外巡回演出。他们的爱国精神与和谐优美的歌声感人至深。

《音乐之声》选段

音 乐 之 声

（独唱、合唱）

［美］奥斯卡汉·汉默斯坦Ⅱ 词
［美］理查德·罗杰斯 曲

$1=F \quad \frac{4}{4}$

```
5 | 6 5 4 3 - | 0 2 1 7 6 | 7 - 7 - |
听   音 乐 之 声      在 那 群 山 回  荡，

7 - 0 1 | 2 1 7 6 - | 0 7 1 2 3 | 4 - - - | （片断）
以   优 美 动 人   千 百 年 传 扬。
```

《音乐之声》是这部音乐剧的主题歌，旋律悠长、舒展。第一次由玛利亚演唱，描绘了阿尔卑斯山的美丽风光，同时展现出女主角清纯活泼的性格和对音乐的热爱。第二次由孩子们以合唱形式演唱，更显歌曲的空灵与纯净之美。

电影《音乐之声》剧照（一）

哆 来 咪

（领唱与合唱）

1=C 2/4

[美]奥斯卡·汉黑斯坦 II 词
[美]理查德·罗杰斯 曲

稍快

1. 2 | 3. 1 | 3 1 | 3 - | 2. 3 | 4 4 3 2 | 4 - | 4 - |
Do 是鹿是小母鹿， Re 是金色阳光，

3. 4 | 5. 3 | 5 3 | 5 - | 4. 5 | 6 6 5 4 | 6 - | 6 - |（片断）
Mi 是我叫我自己， Fa 是奔向远方。

　　玛利亚为了让孩子们感到家的温暖，带领孩子们郊游，用形象生动的比喻教孩子们唱歌。《哆来咪》以富有节奏感的音阶式旋律和趣味盎然的歌词，表现学习音乐的欢乐。这段歌舞成为全剧的高潮之一。

电影《音乐之声》剧照（二）

孤独的牧羊人

（独唱、领唱、合唱）

[美]奥斯卡·汉默斯坦Ⅱ 词
[美]理查德·罗杰斯 曲
薛 范 译配

1=F 2/4

小快板

1. 在山头上有个牧羊少年，
2. 在皇宫小王子也听得见，｝雷咿哦洛 雷咿哦洛
3. 粉红衣裳小姑娘也听见，

雷咿哦，｛只听见他一声声在呼唤，
　　　　那大路上挑夫们也听见，｝雷伊哦洛 雷伊哦洛 噜，（片断）
　　　　她唱起歌回答牧羊少年，

电影《音乐之声》剧照（三）

这首歌曲是影片中用于木偶表演的一首儿童叙事歌曲。歌词形象生动，旋律采用了瑞士山地民歌"约德尔"唱法的特征写成，诙谐、活泼，富有童趣。

雪 绒 花

（独唱、重唱）

1=A 3/4
♩=61

[美]奥斯卡·汉默斯坦Ⅱ 词
[美]理查德·罗杰斯 曲

```
3 - 5 | 2̇ - - | 1̇ - 5 | 4 - - | 3 - 3  3 4 5 |
E -  del- weiss.    E -  del-  weiss,   Ev - ery  morn-ing you
雪    绒   花，     雪    绒    花，    每   天   清  晨  欢

6 - - | 5 - - | 3 - 5 | 2̇ - - | 1̇ - 5 |
greet       me.     Small  and  white,   Clean    and
迎          我。    小    而    白       纯       又

4 - - | 3 - 5  5 6 7 | 1̇ - - | 1̇ - - | 2̇ 0 0 5 5 |
bright,   You  look hap-py to meet    me.       Blos- som of
美       总   很  高 兴  遇 见   我，           雪    似 的

7 6 5 | 3 - 5 | 1̇ - - | 6 - 1̇ | 2̇ - 1̇ | 7 - 7 |
snow may you  bloom and grow,    Bloom  and   grow   for-ev-
花 朵 深   情   开  放，        愿    永   远   鲜 艳 芬

5 - - | 3 - 5 | 2̇ - - | 1̇ - 5 | 4 - - | 3 - 5 |
er.    E - del- weiss,     E - del- Weiss,  Bless   my
芳。   雪   绒   花，      雪    绒   花，   为     我

       1.                      2.
5 6 7 | 1̇ - - | 1̇ - 0 :|| 1̇ - - | 1̇ - - ||
home - land  for-ev -  er.      ev -          er.
祖    国   祝          福         吧！
```

|电影《音乐之声》剧照（四）

雪绒花是一种朴素的奥地利阿尔卑斯高山植物。作品以其命名，是因为它象征着勇敢精神与爱国主义。该曲旋律优美舒展，情感真挚。第一次由上校独唱，浑厚的男中音与吉他伴奏音色浑然一体，然后上校与女儿们重唱，显示了全家极高的音乐素养，同时也为影片主题展现埋下伏笔。第二次则是全家合唱，主人公在歌声中表达了坚定的爱国之情。

知识百科

♪ 音乐剧

音乐剧（Musical）是融戏剧、音乐、舞蹈等于一体，演唱风格多样的音乐戏剧形式。19世纪源于美国和英国，于20世纪得以蓬勃发展。近百年来，音乐剧走向世界，成为大众喜闻乐见的戏剧艺术形式之一。

音乐剧的音乐广泛运用了民间音乐、流行音乐等要素，演唱方式不拘一格；表演形式重视歌舞戏相结合，活泼多样且通俗易懂，因而为广大民众所接受并喜爱。其代表性剧目有《悲惨世界》《西贡小姐》《巴黎圣母院》《猫》《狮子王》《汉密尔顿》等。

| 音乐剧《猫》剧照

人物介绍

理查德·罗杰斯（Richard Rodgers，1902—1979），美国音乐剧作曲家。1918年与词作家劳伦茨·哈特合作，开始了音乐剧创作生涯。后来与奥斯卡·汉默斯坦二世合作，创作了大量的音乐剧，开创了百老汇音乐剧的黄金时代。他们合作的作品堪称美国音乐剧发展史的里程碑，共获34项托尼奖、15项学院奖、2项格莱美奖和1项艾美奖等。其主要代表作有《俄克拉荷马》《旋转木马》《国王与我》《南太平洋》《音乐之声》等。

| 理查德·罗杰斯

辛德勒的名单
(电影音乐主题)

1=F 4/4

[美] 约翰·威廉姆斯 曲

慢板

3 | 3̣6̣ 3̣6̣ 43 1̣3̣ | 1̣2̣ 1̣2̣ 3 - | 3̣6̣ 3̣6̣ 54 32 |

5̣4̣ 7̣2̣ 43 2̣1̣ | 2̣4̣ 2̣4̣ 32 1̣2̣ | 3 - - - ‖ (片断)

《辛德勒的名单》是斯皮尔伯格执导、改编自同名小说的影片。影片讲述了身在波兰的德国人辛德勒在第二次世界大战时帮助了1100多名犹太人逃过被屠杀命运的故事。该片呈现了史诗般的叙事背景,沉痛的主题音乐为影片铺设了强烈的悲剧基调——小提琴的下行大跳音程如泣如诉,犹如无可奈何的命运之手一次次地将人们推向深渊,而一次次的反复仿佛是人们不甘沉沦的挣扎。这段主题音乐本身就是催人泪下的浓缩的悲剧表达。

电影《辛德勒的名单》剧照

知识百科

♪ 电影音乐

电影音乐是指为电影专门创作的音乐，是电影艺术中重要的组成部分。其作用是描绘画面、烘托气氛、抒发情感、推动情节发展等。电影音乐有片头曲、主题歌、插曲、终曲等。电影音乐与画面的关系可有多种：音画同步，即音乐与画面完全吻合；音画平行，即音乐并不完全解释画面，二者独立，各自具有相对完整的艺术形象；音画对位，即音乐情绪与电影画面不同步，甚至相反，以达到反衬的艺术效果。

人物介绍

约翰·威廉姆斯（John Williams，1932— ），美国电影音乐作曲家。20世纪50年代开始参与电影音乐制作工作，1971年以《屋顶上的提琴手》首获关注。威廉姆斯的电影音乐以风格多样性而著称，产量颇丰且品质精良，他与导演史蒂芬·斯皮尔伯格的合作堪称珠联璧合。他是现代电影配乐史上最杰出的作曲家之一，截至2014年，先后5次获得奥斯卡金像奖及44次提名。其代表作品有《大白鲨》《星球大战》《侏罗纪公园》《辛德勒名单》《哈利·波特》等90多部电影音乐。

约翰·威廉姆斯

实践活动

体验传统戏曲

聆听几个戏曲唱段，选择答案（用"√"表示）。
（1）《我正在城楼观山景》剧种是（京剧／昆曲），行当是（老生／武生）。
（2）《原来是姹紫嫣红开遍》剧种是（昆曲／粤剧），行当是（正旦／花旦）。
（3）《辕门外三声炮》剧种是（豫剧／评剧），流行于（河南／河北）。
（4）《十八相送》剧种是（越剧／沪剧），发源于（浙江／上海）。
（5）《谁料皇榜中状元》剧种是（花鼓戏／黄梅戏），发源于（安徽／湖南）。

歌剧、舞剧中音乐的戏剧性

聆听下列几个作品，说说音乐预示了怎样的剧情展开，表现了怎样的人物性格。
（1）欣赏舞剧《红色娘子军》之《娘子军连歌》。

舞剧《红色娘子军》剧照

（2）欣赏歌剧《白毛女》之《太阳出来了》。

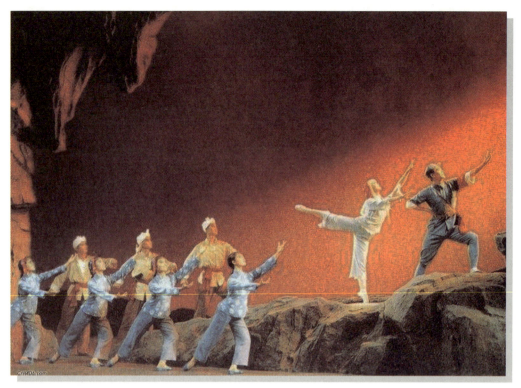

歌剧《白毛女》剧照

（3）欣赏舞剧《天鹅湖》之场景音乐。

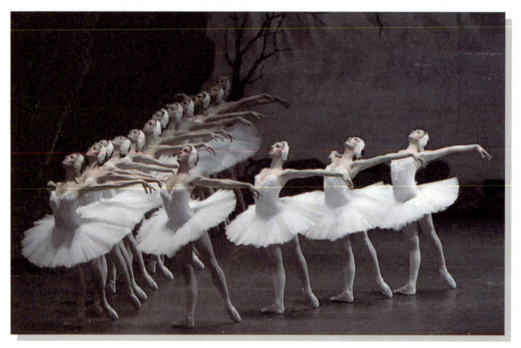

芭蕾舞剧《天鹅湖》剧照

（4）欣赏歌剧《卡门》之《斗牛士之歌》。

歌剧《卡门》剧照

文学名著与电影音乐

根据文学名著创作的电影总是有一段经典音乐，将人物形象与音乐形象融为一体。聆听下列歌曲，说说它们分别来自哪些文学名著改编的影视作品，音乐在其中塑造了怎样的人物性格。

1. 曲目一

1=D 4/4

王 健 词
谷建芬 曲

中速

暗淡了刀光剑影，远去了鼓角争鸣，

眼前飞扬着一个个鲜活的面容；

湮没了黄尘古道，荒芜了烽火边城，

岁月（啊）你带不走那一串串熟悉的姓名。

2. 曲目二

1=E 4/4　稍慢

曹雪芹 词
王立平 曲

(一个是)阆苑仙葩，一个是美玉无瑕。若说没奇缘，今生偏又遇着他；若说有奇缘，如何心事终虚化。

3. 曲目三

1=♯C 4/4

易 茗 词
赵季平 曲

1.(独)大河向东流哇，天上的星星参北斗哇，
2.(独)大河向东流哇，天上的星星参北斗哇，

(伴)咳嗨 嗨参北斗哇，生死之交一碗酒哇，(独)说走咱就走哇，
(伴)咳嗨 嗨参北斗哇，不分贵贱一碗酒哇，(独)说走咱就走哇，

你有 我有 全都 有哇。咳嗨 咳嗨 全都 有哇，水里火里不回头哇。
你有 我有 全都 有哇。咳嗨 咳嗨 全都 有哇，一路看天不低头哇。

(独)路见不平一声吼哇，该出手时就出手哇，风风火火闯九州哇。
(伴)路见不平一声吼哇，该出手时就出手哇，风风火火闯九州哇。

4. 曲目四

阎 肃 词
许镜清 曲

1=G 4/4

(6̣ 3̣6̣ 3̣1 6̣1 | 6̣ 3̣6̣ 3̣1 6̣1) | 6̣1 6̣ 3. 2 | 2 1. 1 — |
　　　　　　　　　　　　　　　　　　　1.你　挑　着　担，
　　　　　　　　　　　　　　　　　　　2.你　挑　着　担，

7̣6̣ 7̣ 2. 3 | 1 6̣. 6̣ — | 3 — 6. 3 | 6 5 4 3 — |
我　牵　着　马，　　迎　来　　　日　出　　翻　山　涉　水

1. 2 3 4 3 | 2 — — — | 6̣ 3 2 3 6̣ | 1 — — 3 |
送　走　晚　霞，　　　　　　　踏　平　坎　坷　　坷
两　肩　霜　花，　　　　　　　斗　罢　艰　险　　

2̣7̣ 0 3 2̣6̣ 1 2 | 3 — — — | 3 — 6. 3 | 6 5 4 3 — |
成　大　　道　　　　　　　　　斗　罢　艰　险
任　叱　　咤，　　　　　　　　一　路　豪　歌，

5 2 0 4 3 2 1 | 2 — — 3 | 2̣7̣ 0 3 7̣6̣ 5̣ | 6̣ — — — ‖
又　出　发，　　　又　　向　天　涯，
向　天　涯，　　　又　向　天　涯。

走近音乐剧

1. 聆听与赏析

聆听几首歌曲，观看演唱视频，辨认它们分别属于音乐剧还是歌剧。从而通过对比说说音乐剧的特点。

（1）《饮酒歌》（重唱）_____

（2）《回忆》（独唱）_____

（3）《绿树成荫》（独唱）_____

（4）*One*（合唱）_____

2. 编演音乐剧：《我是小草》

《小草》是歌剧《芳草心》的主题歌。歌曲歌颂了平凡的劳动者。旋律通俗易唱，具有音乐剧的特点。学唱歌曲《小草》，联系你周围发生的故事或自己的心情，编演一段微型音乐剧《我是小草》。

小 草

向彤、何兆华 词
王祖皆、张单娅 曲

1=G 2/4

没有花香，没有树高，我是一棵无人知道的小草。从不寂寞，从不烦恼，你看我的伙伴遍及天涯海角。春风啊春风你把我吹绿，阳光啊阳光你把我照耀，河流啊山川你哺育了我，大地啊母亲把我紧紧拥抱。

拓展思考

1. 为什么京剧能被列入世界非物质文化遗产名录？列举你所知道的京剧唱段，说说其角色行当。

2. 观看一部电影，留意电影音乐在剧情发展中的作用。

练习与测评

【第一乐章】

一、选择题

（一）听辨一组歌（乐）曲，判断其拍号，在相应的方框里打"√"。

1. 《中华人民共和国国歌》　□ $\frac{2}{4}$　　□ $\frac{3}{4}$
2. 《我和我的祖国》　　　　□ $\frac{6}{8}$　　□ $\frac{4}{4}$
3. 《我的祖国》　　　　　　□ $\frac{3}{4}$　　□ $\frac{4}{4}$
4. 《青年圆舞曲》　　　　　□ $\frac{3}{4}$　　□ $\frac{2}{4}$
5. 《我爱祖国的蓝天》　　　□ $\frac{4}{4}$　　□ $\frac{3}{4}$

（二）听赏乐曲片断，选择其音色对应的乐器，在相应的方框里打"√"。

1. 《赛马》　　　　□ 二胡　　□ 笛子
2. 《夜深沉》　　　□ 二胡　　□ 京胡
3. 《百鸟朝凤》　　□ 笛子　　□ 唢呐
4. 《梦幻》　　　　□ 大提琴　□ 小提琴
5. 《波尔卡》　　　□ 单簧管　□ 长笛
6. 《梁祝》主题　　□ 二胡　　□ 小提琴

（三）为以下标记选择对应的音符名称，在各自下方的括号内填上字母序号。

$\underline{5}$　　　$\underline{\underline{5}}$　　　$\underline{\underline{\underline{5}}}$　　　$\underline{5}\cdot$
(　)　　(　)　　(　)　　(　)

5 —　　5·　　5 — — —　　0
(　)　　(　)　　(　　)　　(　)

a. 八分音符　　　b. 四分音符　　c. 附点四分音符　　d. 休止符
e. 附点八分音符　f. 十六分音符　g. 二分音符　　　　h. 全音符

二、辨析题

结合谱例听赏歌曲,说说歌曲表现了哪个岗位上的平凡劳动者,根据自己对歌曲情绪的感受,为歌曲填写合适的表情记号。

1. 飞来的花瓣

$1=\flat E$ $\frac{4}{4}$

望 安 词
瞿希贤 曲

中速

(乐谱片断)

1. 飞来的信件,像那彩色的花瓣,一片一片,寄来赤诚的怀念,寄来赤诚的怀念。
2. 飞来的花瓣,织成缤纷的画卷,一张一张,展现祖国的春天,展现祖国的春天。

答:_____

2. 我为祖国献石油

$1=\flat E$ $\frac{2}{4}$

薛柱国 词
秦咏诚 曲

♩=116 乐观、自豪地

(乐谱片断)

1. 锦绣河山美如画,祖国建设跨骏马,
2. 红旗飘飘映彩霞,英雄扬鞭催战马,

我当个石油工人多荣耀。

答:_____

3. 勘探队之歌

1=D 4/4

佟志贤 词
晓河 曲

轻快的行板

| 5 - 1 - | 35 23 1 i | 6. 6 56 6 53 | 5 - - 0 | 1 - i - |

1. 是那　山谷的风，吹动了我们的红旗；是那
2. 是那　天上的星，为我们点燃了明灯；是那
3. 是那　条条的河，汇成了波涛大海；把我们

| 6 i | 5 3 2 i | 6. 6 5 22 32 | 1 - - 5 | i. 6 5 3 2 i | （片断）

狂　暴的雨，洗刷了我们的帐　篷。
林　中的鸟，向我们报告了黎　明。　　我们有火焰般的
无穷的智　慧，献给　祖国和人　民。

副歌

答：_____

4. 爱心天使

1=♭E 4/4

陈念祖 词
陆在易 曲

| 5 - - 3 | 4 5. 5 - | 6 5 4 3 | 4 5. 5 - |
啊

| 3 - - - | 2 3. 3 - | 1 - 6̣ - | 2 3. 3 - |

| 4 - - 3 | 4 - - 0 6 | 5̣ 3 2. 3 | 1 - - - | 1 - 1 0 0 |
啊　　　　　　啊

| 2 - - 6̣ | 2 - - 0 6̣ | 5̣ - 6̣. 5̣ | 1 - - - | 1 - 1 0 0 |

充满爱心和温馨地

|: 2̲3̲ 3 33 23 | 1 1 6̣ 5̣ 5̣ - | 6̣ 6̣ 5̣ 6̣ 1 |

（女领）迎着　非常时刻的召唤，　穿行没有那

| 4 4 4 3 2 - | 5 5 5 3 5 - | 3 2 2 1 6̣ - | （片断）

烽火的前沿，　　崇高的责任　刻在心田

答：_____

三、编创题

任选一段旋律进行变奏练习（即不改变旋律音高，而采用改编节奏与节拍的方式改编旋律）。聆听改编后的旋律在音乐形象上有什么变化。

♪ 旋律 1

1=F 2/4
中速

1 1 | 5 5 | 6 6 5 - | 4 4 3 3 | 2 2 1 - ‖

♪ 旋律 2

1=F 2/4
中速

3 5 | 1 - | 2 3 5̣ - | 1 2 | 3 5 | 2 - | 2 - |

3 5 | 1 - | 2 3 6̣ - | 2 5̣ 2 3 | 1 - | 1 - ‖

四、音乐表现

用聆听与视谱相结合的方法自学歌曲《时代号子》。要唱出歌曲所表达的新一代祖国建设者豪迈的气魄与自豪感。

时代号子

1=G 4/4
进行曲速度

宋小明 词
印 青 曲

3 2 1 6 5 - | 3 2 1 6 5 - | 1. 1 1 6 1 2 3 | 2. 1 2 3 2 - |
力量攥在手，　　梦想在前头，　　筑路修桥盖高楼，咱们天下走。

3 2 1 6 5 - | 3 2 1 6 5 - | 1. 1 1 6 1 2 3 | 2. 1 2 3 1 - |
汗也不白流，　　累也不白受，　　实干才能出成就，谁也别吹牛。

5 5 3 5 1 | 2. 1 2 3 5 - | 6. 6 6 5 6 1 6 | 1. 6 1 3 2 - |
成功一杯酒，　　亲人暖胸口，　　不悔青春有追求，日子有奔头。

```
5̇ 5̇ 3̇5̇ 5̇ | 3̇2̇ 2̇3̇ 6 — | 1̇. 1̇ 1̇6̇ 1̇2̇3̇ | 2̇. 3̇ 3̇2̇ 1̇ — |
咱们 挽起袖， 大步 朝前走， 奋斗才会有幸福，劳 动 最 风 流。

3̇ 5̇ — — | 5̇ 0 0 3̇2̇ | 1̇ — — — | 1̇ 0 0 0 ‖
劳 动                最 风 流。
```

【第二乐章】

一、选择题

（一）聆听下列民歌，判断它们分别具有我国哪个地区或民族的特色，将对应内容的字母序号填入括号中。

1.《茉莉花》　　（　　）　　2.《沂蒙山小调》　（　　）

3.《小看戏》　　（　　）　　4.《桔梗谣》　　　（　　）

5.《牧歌》　　　（　　）　　6.《阿玛勒俄》　　（　　）

7.《阿拉木汗》　（　　）　　8.《蓝花花》　　　（　　）

　　a. 东北；汉族　　　　b. 江苏；汉族　　　　c. 山东；汉族

　　d. 吉林；朝鲜族　　　e. 新疆；维吾尔族　　f. 内蒙古；蒙古族

　　g. 西藏；藏族　　　　h. 陕西；汉族

（二）聆听一组歌曲，按照要求分类，在相应的方格内打"√"。

类别 曲名	表现形式			演唱方法		
	合唱曲	独唱曲	重唱曲	民族唱法	通俗唱法	美声唱法
《保卫黄河》						
《让世界充满爱》						
《北京的金山上》						
《在水一方》						
《马铃儿响来玉鸟儿唱》						
《今夜星光灿烂》						

（三）根据文字要求做选择。

（ ）1.《中华人民共和国国歌》原名是＿＿＿＿＿＿。
　　　a.《义勇军进行曲》　　b.《风云儿女》　　　c.《救亡进行曲》

（ ）2.《中华人民共和国国歌》的词、曲作者是＿＿＿＿＿＿。
　　　a. 田汉、冼星海　　　b. 光未然、聂耳　　　c. 田汉、聂耳

（ ）3.《黄河大合唱》的词、曲作者分别是＿＿＿＿＿＿。
　　　a. 田汉、施光南　　　b. 光未然、冼星海　　c. 田汉、冼星海

（ ）4. 交响合唱《欢乐颂》选自＿＿＿＿＿＿。
　　　a. 柴可夫斯基的《第六交响曲》
　　　b. 贝多芬的《第九交响曲》
　　　c. 德沃夏克的《第九交响曲》

（ ）5. 奥地利作曲家舒伯特所创作的歌曲主要体裁是＿＿＿＿＿＿。
　　　a. 流行歌曲　　　　b. 民歌　　　　c. 艺术歌曲

二、辨析题

聆听一组有民歌风格的歌曲，判断它们分别具有哪个地方的民歌风格，将对应内容的字母序号填入括号中。

1.《再唱山歌给党听》　　（　　　）
2.《月光下的凤尾竹》　　（　　　）
3.《黄土高坡》　　　　　（　　　）
4.《花儿为什么这样红》　（　　　）
5.《打起手鼓唱起歌》　　（　　　）

　　a. 哈萨克族民歌　　　b. 藏族民歌　　　c. 傣族民歌
　　d. 陕西民歌　　　　　e. 塔吉克族民歌

三、歌唱交流活动

选择一个主题，在班内召开一次歌曲演唱会。每位同学以个人或小组名义参加演唱会。

要求：（1）可独唱，也可与同学组成2—5人组合演唱；
　　　（2）演唱前需了解歌曲背景、风格及演唱特色；
　　　（3）评价由教师评价与同学互评组成。关注主题性、准确度、表现力（包括力度、速度处理、气息、分句、表情、舞台表现等）方面。

【第三乐章】

一、选择题

（一）聆听下列乐曲，判断它们分别是我国哪个地区、哪种体裁的民间音乐，将对应内容的字母序号填入括号中。

1.《三六》　　　　　　　　（　　）

2.《步步高》　　　　　　　（　　）

3.《老虎磨牙》　　　　　　（　　）

4.《刀郎木卡姆》　　　　　（　　）

5.《丰收锣鼓》　　　　　　（　　）

　　a. 广东的粤曲　　　　b. 江南地区的丝竹乐　　　　c. 新疆的木卡姆

　　d. 西安的鼓乐　　　　e. 江浙的吹打乐

（二）聆听下列乐曲片段，辨别乐器音色，将对应内容的字母序号填入括号中。

1.《春》　　　　　　　　　　　　（　　）

2.《旧友进行曲》　　　　　　　　（　　）

3.《青少年管弦乐指南变奏六》　　（　　）

4.《梅花三弄》　　　　　　　　　（　　）

5.《下甘雨》　　　　　　　　　　（　　）

6.《快乐的啰嗦》　　　　　　　　（　　）

　　a. 中国民族乐器唢呐　　b. 西洋弦乐器　　　　c. 中国古琴

　　d. 西洋管乐器　　　　　e. 中国吹管乐　　　　f. 中国弹拨乐

（三）将下列西洋乐器进行归类，并在横线上填上乐器编号。

①单簧管　②大提琴　③长笛　④小号　⑤双簧管
⑥小提琴　⑦三角铁　⑧定音鼓　⑨短笛　⑩大号
⑪圆号　⑫木琴　⑬中提琴　⑭长号　⑮大管

弦乐组：_____

铜管乐组：_____

木管乐组：_____

打击乐组：_____

（四）将下列中国民族乐器归类，并在横线上填上乐器编号。

①琵琶　　②扬琴　　③笛子　　④月琴　　⑤京胡　　⑥大鼓

⑦板胡　　⑧古筝　　⑨唢呐　　⑩笙　　　⑪锣　　　⑫阮

弓弦乐器：_____

弹拨乐器：_____

吹管乐器：_____

打击乐器：_____

二、判断题（用"√"或"×"表示）

（　　）1. 竖琴是我国的一种民族乐器。

（　　）2. 小提琴有六根弦。

（　　）3. 单簧管又叫黑管。

（　　）4. 舒曼与贝多芬都是德国音乐家。

（　　）5. 马头琴是蒙古族的一种民族乐器。

（　　）6. "组曲""组歌"是由若干首乐曲或歌曲组成的。

（　　）7. "活泼""欢快""庄严"是音乐中的速度记号。

（　　）8. "*mf*"比"*f*"力度强。

（　　）9. $\frac{6}{8}$拍就是以八分音符为一拍，每小节六拍。

（　　）10. 沈心工、李叔同是中国学堂乐歌的代表人物。

三、音乐表现——乐器演奏会

在班内进行一次乐器演奏表演，展示自己在课内外所学习的乐器演奏才能。

提示：（1）成立剧务组，对演奏会进行总体策划及承担会务工作。

（2）演奏者自愿选择演奏的乐器，种类不限，西洋乐器与民族乐器均可。

（3）演奏形式以个人或2—3人的组合为主，体现合作与互帮精神。

（4）曲目短小精悍，主题内容健康向上。

（5）可结合其他表演形式：如演唱、舞蹈、朗诵等，做到人人参与。

（6）由师生组成评定组进行集体评奖，以示鼓励。

【第四乐章】

一、选择题

（一）观看舞蹈，聆听音乐，选择对应编号填入表格内。

舞蹈名	舞种	舞蹈形式	舞蹈伴奏音乐的乐器及形式
《春江花月夜》			
《刑场上的婚礼》			
《天鹅之死》			
《四季》			
《行草》			

对应编号如下：

舞种：①芭蕾；②中国古典舞；③民族民间舞；④现代舞；⑤原生态民间舞。

舞蹈形式：①独舞；②群舞；③双人舞。

舞蹈伴奏音乐的乐器及形式：①独奏曲；②民族管弦乐曲；③西洋管弦乐曲；④电子音乐；⑤打击乐。

（二）聆听下列戏曲唱段的片断，辨别其属于哪个戏曲剧种，将对应内容的字母序号填入括号中。

1.《十八相送》　（　　）　　2.《女附马》　　（　　）

3.《报花名》　　（　　）　　4.《谁说女子不如男》（　　）

5.《原来是姹紫嫣红开遍》（　　）

　　a. 昆曲　　b. 越剧　　c. 豫剧　　d. 评剧　　e. 黄梅戏

二、辨析题

聆听下列歌曲，指出它们分别选自哪部歌剧、音乐剧，将对应内容的字母序号填入括号中。

1.《洪湖水浪打浪》　（　　）　　2.《红梅赞》　（　　）

3.《斗牛士之歌》　　（　　）　　4.《晚安，再见》（　　）

5.《生生不息》　　　（　　）　　　　6.《回忆》　　　（　　）

a. 音乐剧《音乐之声》　　b. 歌剧《江姐》　　c. 歌剧《卡门》

d. 歌剧《洪湖赤卫队》　　e. 音乐剧《狮子王》　　f. 音乐剧《猫》

三、音乐表现——舞蹈与模仿

观赏舞蹈《雀之灵》，感受其风格，选取几个基本特征性动作与舞步进行模仿与表现。

四、为影视配音乐与音响

选择一个富有趣味性的影视片断，将原背景音关闭。根据你的个人理解，重新为画面配上一段新的音乐、音响，并解释新配乐的思路。